超人氣插畫家 **Paryi**

髮之神技

教你畫出
美少女輕柔秀髮

Paryi 著／謝薾鎂 譯

U0067740

旗標 FLAG

≡SB Creative

附錄說明

本書作者有特別提供相關檔案供讀者下載，包括封面插畫的 CLIP 插畫原始檔，以及作者自製的 CLIP STUDIO PAINT PRO/EX 筆刷檔，皆已發佈在本書專屬的下載網頁，詳細下載方法請參考 p.141。
另外，p.149 則有封面插畫繪製過程影片的相關介紹。

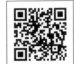

本書附錄檔案的下載網址　https://www.flag.com.tw/DL.asp?F2592

作者簡介

Paryi（パリィ）

插畫家與角色設計師。
曾經參與過各種風格的角色設計。
平常會在 Twitter 發表原創的角色設計插畫，
作品經常獲得超過 1 萬次的轉推 (RT)。
擅長使用 Live2D 軟體製作 GIF 插畫。

Twitter：https://twitter.com/par1y
pixiv：https://www.pixiv.net/users/30816400
bilibili：https://space.bilibili.com/1576121

日文版編輯團隊

■封面設計
西垂水敦 (krran)

■內文設計・組版
広田正康

■影片製作
伊藤孝一

■助理編輯
新井智尋 (Remi-Q 有限公司)

■企劃・編集
難波智裕 (Remi-Q 有限公司)
杉山聡

序

首先，由衷感謝各位購買本書。

畫頭髮的時候，我通常會有自己的習慣癖好，如果深入觀察其他人的作品，也會發現每個人對頭髮的詮釋與畫法都不太一樣，非常有意思。

我認為頭髮的用途非常廣泛，是能夠用來補足動作、輪廓、構圖的萬能插畫元素，也是攸關角色形象的部分。各式各樣的髮型，藉由與畫風及角色個性的組合搭配，可衍生出各式各樣的變化，這種表現的廣度也是頭髮的魅力所在。

描繪人物時，頭髮具備的訊息量僅次於臉部，同時也是容易增添細節的地方。插畫中的頭髮該如何省略、如何動點手腳來塑造出可愛的作品，都是非常困難的部分。

此外，現實世界中那些時尚有型的女孩髮型，以及有魅力的角色的髮型，在發想方法上也有所不同。繪製角色插畫時，要變形或寫實到何種程度？筆觸應該如何呈現（要走動畫風或少女漫畫風）？其中的表現手法也相當多樣。作畫者各自有著獨特的發想方法與習慣癖好，我認為這是很棒的事情。

本書的目標是讓初學者也能畫出可愛的頭髮，這是一本能夠讓你學會「為什麼這個髮型是這個樣子？」、「如何讓頭髮更自然？」這類「畫頭髮必備知識」的書，同時我也希望各位讀者能夠多少理解我的發想方法。習慣頭髮的畫法後，還可搭配書中介紹的技巧產生相乘效果，因此希望大家務必多方嘗試各種組合。

另外，為了讓頭髮的線條畫得更加柔順自然，也會介紹忽視底稿的描繪技法。這是在描繪過程中產生「這裡加以強調會更可愛吧？」這類新創意的重要技巧。

即使臉蛋不夠可愛，只要頭髮搭配得宜，即可讓人產生可愛的錯覺，這點堪稱頭髮的一大強項。如果可愛的臉蛋再加上頭髮的輔助，更是如虎添翼啊！由此可見，臉長得可愛非常重要，因此本書除了教頭髮，也會解說我獨門的臉部畫法。另外還會介紹巧妙運用火柴人繪製身體比例的方法，再加上饒富魅力的頭髮就無敵了。

我自己的學習過程中，也曾受惠於各式各樣的技法書，出版繪畫技法書一直是我的夢想。希望藉此把我理想的頭髮魅力傳達給各位，即使只有一點點也好。

若能讓閱讀本書的各位學到一點描繪頭髮的相關知識，讓你所見的世界出現一點變化，我將感到無比喜悅。

Paryi

本書的使用方法

本書的內容結構

本書是插畫家 Paryi 獨家教學的「頭髮描繪」技法書。是她多年研究頭髮描繪技法,將頭髮魅力集大成的一本書。

Chapter 1　頭髮基本畫法
解說頭髮相關的畫法。大量收錄頭髮的掌握方式、增添魅力的重點等內容,還會介紹作者獨門的臉部畫法。

Chapter 2　髮型與髮飾
解說雙馬尾和馬尾等頭髮的造型方法。還會介紹獸耳和角等非人類的要素,以及使用髮夾和圍巾等配件時的繪製重點。

Chapter 3　活用髮絲展現戲劇張力
解說頭髮的動態表現以及利用頭髮展現性感的方法,彙整各種擴展創意的頭髮活用技巧。

Chapter 4　用秀髮展現魅力的構圖技巧
透過實例解說用頭髮誘導視線的技巧,以及多種以頭髮為主的角色設計構圖。

Chapter 5　頭髮的上色技法
解說各種類型頭髮的上色方法。本書是使用繪圖軟體「CLIP STUDIO PAINT PRO/EX」來上色。操作介面為 Windows 版本。

本書附錄

本書包含 3 個附錄。包括作者自製的 CSP 筆刷和封面插畫的 CLIP 原始檔,適用於 CLIP STUDIO PAINT PRO/EX 軟體。下載方法請參照第 141 頁。另提供封面插畫繪製過程影片,連結至指定網頁即可播放,詳情請參考第 149 頁。

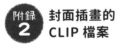 **特製筆刷**

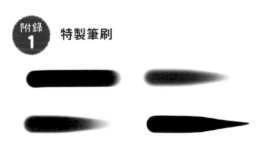

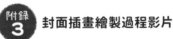 **封面插畫的 CLIP 檔案**

附錄 3　封面插畫繪製過程影片

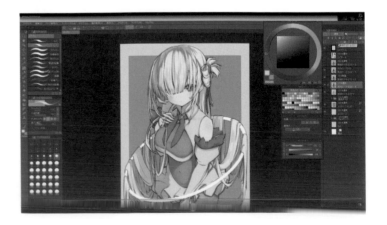

內頁版面結構

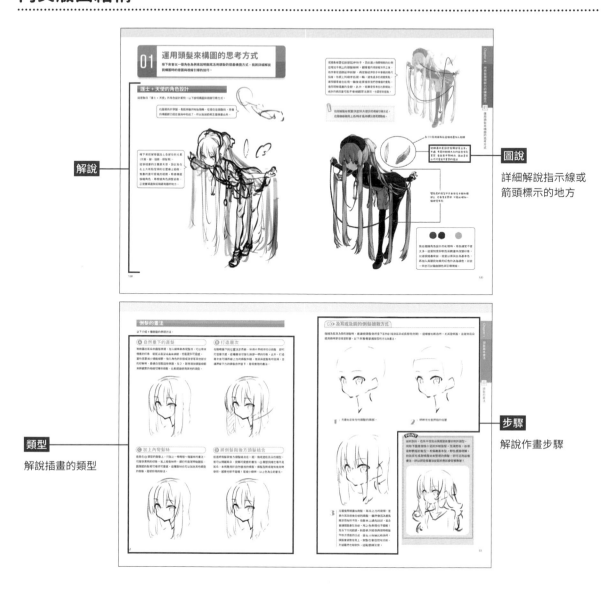

解說

圖說

詳細解說指示線或
箭頭標示的地方

類型

解說插畫的類型

步驟

解說作畫步驟

圖示的解讀方法

POINT 圖示

重點說明，除了本文的解說之外，還會介紹技術上
應該掌握的重點。

迴紋針圖示

作者的個人見解或補充說明。

COLUMN

COLUMN 圖示

解說繪製頭髮的相關小訣竅或有助於提升能力的技巧。

GOOD **馬馬虎虎**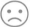

GOOD 圖示：好的例子，或是把馬馬虎虎例修改好的例子
馬馬虎虎圖示：雖然沒有問題，但應該可以更好的例子

CONTENTS

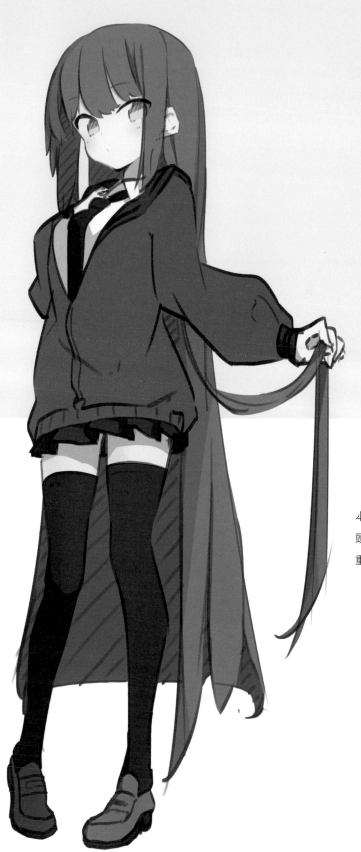

Chapter **1**

頭髮基本畫法

本章將會全面地解說頭髮的描繪方式，請確認
頭髮的各種畫法，以及能提升魅力的細節描繪
重點。此外，還會介紹作者獨門的臉部畫法。

01 描繪頭髮的基本方法

大家都知道頭髮是從頭皮上生長出來的，但是在描繪的時候，許多人都會忽略這點，導致髮型看起來很不自然。如果能先確實了解頭髮從哪裡長出來、以及是如何長出來，即可畫出更有魅力的頭髮。

掌握頭髮生長的位置

以下分兩個部份來說明，如何掌握頭髮生長的位置。

將頭部劃分成多個區域

先把頭部劃分成多個區域，會比較容易理解「這裡的頭髮是從這個部位長出來的」。建議也一併預想好鬢角的長度。

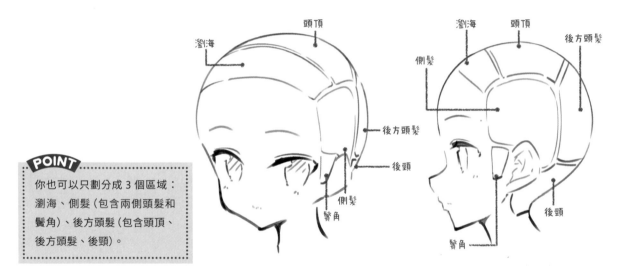

POINT
你也可以只劃分成 3 個區域：瀏海、側髮（包含兩側頭髮和鬢角）、後方頭髮（包含頭頂、後方頭髮、後頸）。

了解頭髮會從頭皮的哪些區域長出來

描繪時必須了解頭髮會從頭皮的哪些區域長出來，這點很重要。如果你無法理解上面的圖也沒關係，請參考以下的方法。圖中這些位置都可能會長出頭髮，因此位於內側的細髮絲也可能會蓋在粗髮束的上面，作畫時請注意避免髮量過多而顯得不自然。

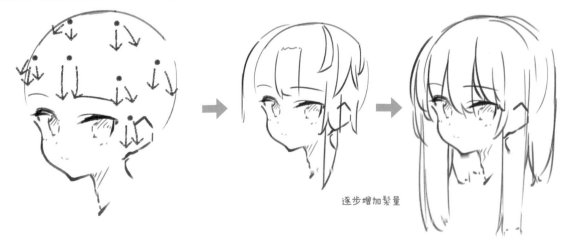

逐步增加髮量

了解頭髮的流向

頭髮的生長方向,是從髮根往下延伸,在描繪時,基本上只要順著頭部的圓弧線來畫,就可以畫得很自然。不過,即使是相同的髮型,該注意的重點也會隨著臉部的角度而改變。

接近正面的斜側面臉部

在臉部角度接近正面時,只要順著頭部的圓弧線,從髮根處往下畫就可以了。請以右邊數來第二條箭頭為基準來畫,就會很容易理解。

斜側面的臉部

這是比正面稍微偏向斜側面的臉部。這種角度即使有注意到頭部的圓弧線,也比較難想像出髮流的走向,此時可以先在頭部畫出如左圖的髮流基準線,接下來就會比較好畫。

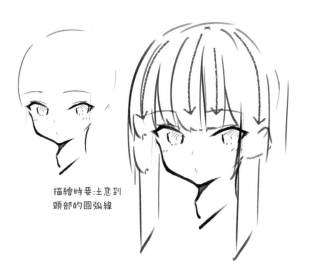

描繪時要注意到頭部的圓弧線

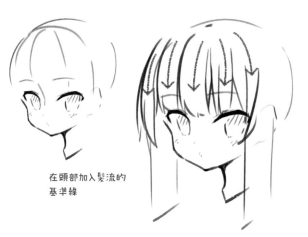

在頭部加入髮流的基準線

接近側面的斜側面臉部

這是比上面更接近側面的斜側面臉部。畫這個角度時,也是建議先在頭部加入如左圖的基準線再畫。描繪時請同樣保持如箭頭般的頭部圓弧線,以強調頭部的立體感。須注意角度只要稍微不同,就會改變整體的呈現效果。

正側面的臉部

這是正側面的頭部構圖。雖然是非常難畫的角度,但是只要思考髮根的位置,決定好基準線,即可降低作畫難度。尤其正側臉的表現方法與基準線,會依頭髮的生長方向而異,請根據自己的角色來調整吧!此外,描繪斜側面的臉時,建議同時確認角色正面與正側面的臉,這點也很重要。

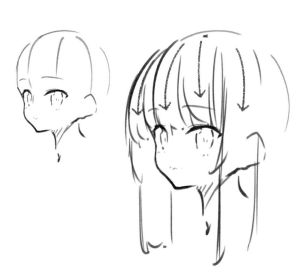

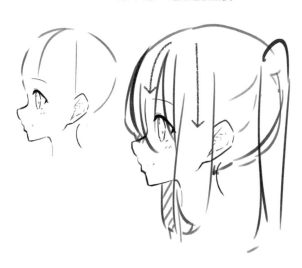

瀏海的畫法

瀏海就是覆蓋在臉部前面的頭髮。即使角色的臉相同，也會因為瀏海的畫法而大幅改變角色的印象。以下將介紹幾種瀏海的造型。

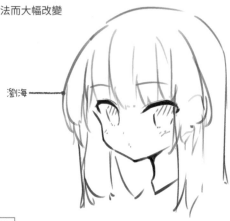

瀏海

中分瀏海

瀏海從正中央分成左右兩邊的髮型，採用這種瀏海時，角色會露出額頭，看起來很有精神。分邊的位置是正中央，因此左右兩邊的髮量比例為 5：5。

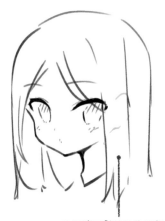

此例讓側髮稍微蓋住瀏海

齊瀏海

讓瀏海下方水平對齊的髮型，採用這種瀏海的角色，會給人溫和的印象。左右的髮量為 7：3 或 6：4 都會很可愛。

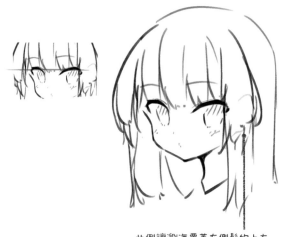

此例讓瀏海覆蓋在側髮的上方，營造出深度與層次

斜瀏海

將齊瀏海下方線條變斜的髮型。藉由改變瀏海的傾斜角度，即可拓展角色設計的可能性。

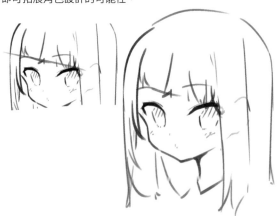

中分＋齊瀏海

這是把中分瀏海梳下來的造型，因此變成齊瀏海加上中間分邊的髮型。

遮住單眼

遮住眼睛的髮型，經常會用來替角色營造神秘的氣氛。此外，如果在某些時刻讓被遮住的眼睛不經意地露出來，這種反差效果也是一大魅力。不過要注意的是，這種髮型基本上只能看到其中一隻眼睛，因此臉部的印象（訊息量）會下降。

此例是以左右2：8的比例來分邊

遮住一半眼睛的齊瀏海

這是將齊瀏海的長度變長的髮型。會給人溫和的印象，如果露出眼睛時可以產生反差。

M 字瀏海

瀏海呈現 M 字型的髮型。

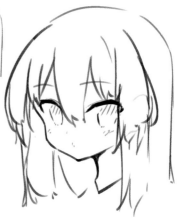

調整後的 M 字瀏海

將 M 字瀏海調整為不會遮住眼睛的髮型。

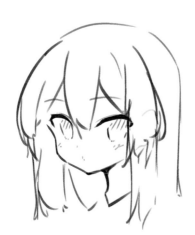

齊瀏海＋M 字瀏海

先將瀏海畫成 M 字型，再讓中間的瀏海水平對齊的髮型。

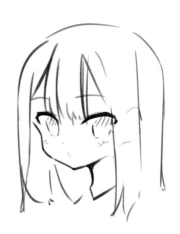

放下瀏海

讓瀏海自然垂下的髮型，可營造出成熟韻味。表現的重點是要稍微遮住眼睛。

此例是以左右7：3
的比例分邊

撥到耳後（掛耳）

將頭髮撥到耳後，可營造出成熟韻味。

短髮

搭配短髮的瀏海。將左右兩側的瀏海稍微修短、削圓，藉此營造出一體感。

露出額頭（將瀏海綁起來）

將瀏海往後綁起來的髮型。可以看見大面積的額頭。

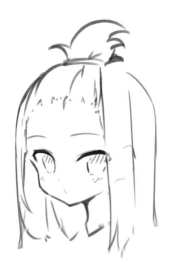

將瀏海吹高並中分

將瀏海吹高後再中分的髮型。可以看見瀏海的髮根，讓瀏海看起來更有立體感。

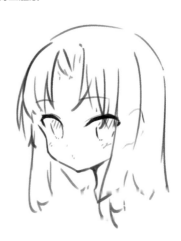

中間短的瀏海

讓瀏海下方呈現山形曲線。可強調稚嫩感的髮型。

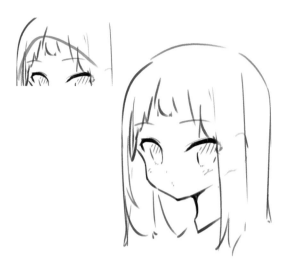

超長瀏海

這是沒有好好整理頭髮,任憑瀏海恣意留長的女孩之 before → after 範例。藉由反差,可瞬間提升魅力。

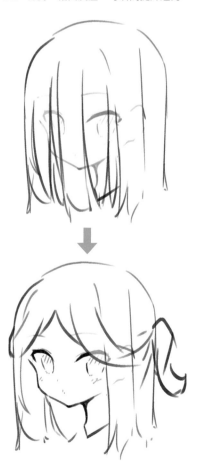

內彎

髮尾往內彎的捲翹髮型。角色給人的印象會隨內彎的程度而大幅改變。

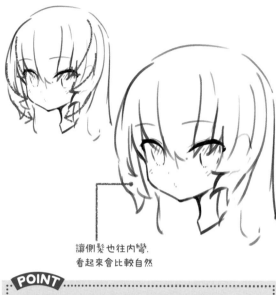

讓側髮也往內彎,
看起來會比較自然

POINT

即使瀏海的分邊位置相同,是否有覆蓋兩側的頭髮仍會大幅改變印象。下面的範例,是以左右 2:8 的比例分邊時的差異。

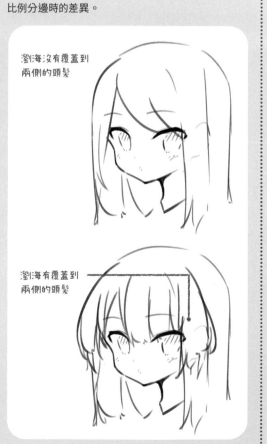

瀏海沒有覆蓋到兩側的頭髮

瀏海有覆蓋到兩側的頭髮

側髮的畫法

前面提過，側髮包含兩側的頭髮和鬢角，也就是說，在耳朵附近、臉部側面前方的頭髮，都可以統稱為「側髮」。如同我在瀏海的章節解說過的，光是側髮是否有被瀏海蓋住，都會改變角色的整體印象，所以側髮的長短差異以及動態表現，也可以加強展現角色的個性。活用側髮還有一個好處，那就是不管哪一種側髮，與各種長度的瀏海及後方頭髮都很容易搭配。以下就介紹幾種活用側髮的造型。

側髮

側髮長度中等

側髮的長度約為及肩到胸上左右的長度。當你想替側髮提升表現力時，即可運用這種髮型。

側髮長度偏短

兩側偏短的髮型。想要塑造酷炫形象時，可運用這種髮型。

側髮單邊長度中等

這是側髮左右長度不同的髮型。可以藉由左右不對稱的造型來強化角色的個性。

側髮長度介於短與中等長度之間

側髮不長不短的髮型。這種髮型既能可愛也可以帥氣，透過線條的表現方法，即可營造出不同的印象。

側髮為中等長度的細髮束

將側髮變細的範例。描繪時建議可把兩側較厚的髮束大膽地變細。

側髮與後方頭髮綁在一起

將側髮與後方頭髮綁在一起的造型。有些人會認為側髮的變化有限，此範例就可以打破這種刻板印象。有些頭上長角之類的奇幻風角色，如果活用側髮來當作突顯要素，也會很有意思。

此例是將側髮與後面的雙馬尾綁在一起

超長側髮

相當長的側髮，常見於可愛風的角色。如果畫成髮尾內彎的造型，則可以營造成熟韻味，用途非常廣泛。

螺旋狀捲曲側髮

螺旋狀捲曲的側髮，常見於千金大小姐類型的角色。

微捲側髮

這是用電捲棒等工具燙出捲度的側髮。如果把後方頭髮也處理成內彎造型，會顯得更可愛。

後方頭髮的畫法

後方頭髮就是覆蓋在頭部後方的頭髮。雖然我們從正面不太容易看到這個部分，
但是要讓後方頭髮與瀏海及側髮完美地整合，看起來才會協調，這點相當重要。
此外，後方頭髮是髮量較多的部分，因此可藉由營造動態感，或是活用雙馬尾等
髮型，來賦予角色個性。以下將介紹幾種善用後方頭髮的造型。

後方頭髮

雙馬尾

在頭部後方偏上的位置，把後方頭髮綁成雙馬尾般的髮型，
就是經典的雙馬尾造型。常見於活潑傲嬌的角色。

雙馬尾（中間）

將雙馬尾的位置稍微降低一點的髮型。藉由降低高度，可以
稍微削弱活潑感，加深沉著的感覺。

低雙馬尾

將雙馬尾綁在頭部偏下的位置。可營造溫和樸實的印象。

細雙馬尾

將雙馬尾變細的髮型，給人稚氣或可愛的印象。很適合配戴
蝴蝶結等髮飾，編成辮子也很可愛。

馬尾

這種髮型的名稱由來，就是因為綁在頭部後方的髮束看起來很像馬的尾巴。只要改變馬尾的位置與長度，即可改變角色給人的印象。如果編成一條細細的辮子，也會相當可愛。

超長髮

現實生活中幾乎看不到長度這麼長的髮型。可以畫成將頭髮綁起來的模樣，或是加上雙馬尾、變成披肩雙馬尾等造型。加上馬尾也會很可愛。

雙馬尾（綁起來）

這是在綁好雙馬尾之後，再把雙馬尾綁起來的髮型。可藉由調整垂下的頭髮長度來營造可愛感。只綁成馬尾也不錯。

從圖中可見
只綁了右側

中長髮

後方頭髮的長度約為及肩～胸上左右。是可以帥氣也能可愛的髮型，可根據不同畫法塑造出各種形象。如果頭髮夠長，可以將髮型活用於全身的構圖上，中長髮就比較不容易活用在構圖上。

短髮

這是後方頭髮偏短的髮型，想描繪男孩感的形象時可使用。這個造型也因為頭髮不長，比較不容易活用在全身構圖上。

發想出充滿個性的髮型

前面已經介紹過瀏海、側髮、後方頭髮的代表性造型，不過除了這些，應該還有無限多的造型書上還沒提到吧。以下將示範如何組合運用先前介紹過的髮型來變出新造型，甚至是讓人想像力爆棚的髮型。如果能想出打破窠臼的髮型，應該會很好玩。

中分＋少許瀏海

這是把第 12 頁介紹過的「中分瀏海」稍微做點變化。髮量的比例由左至右大約是 4：2：4。

遮住單眼＋齊瀏海

遮住一邊的眼睛，可營造出有點神祕的氣氛，後方頭髮無論長短都很適合。側髮只有一邊較長，讓左右不對稱。

雙馬尾＋後方頭髮加長＋呆毛

這是半雙馬尾的變化造型。把雙馬尾的位置稍微下移，或是讓髮尾彎曲（捲曲），即可改變造型。把側髮變細並露出耳朵，會顯得更可愛。

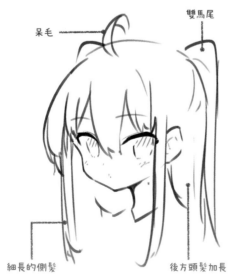

呆毛

雙馬尾

細長的側髮

後方頭髮加長

後方頭髮綁起來＋包包頭

這是把後方頭髮綁成包包頭的造型。常常用在長髮角色入浴時的造型。

齊瀏海＋M 字瀏海（其他造型）

這是充滿成熟感的髮型。把右側頭髮撥到耳後，讓側髮只留細細的中長髮束。就算側髮不細，只要長度到下巴左右，即可保留成熟感。

細長側髮 ←

中分＋內彎

這是把整頭都用電捲棒燙成帶點內彎的微捲髮，長度為中長髮。適用於國高中生～成熟女性的髮型。若捲髮多的話可以表現稚氣，因此也可以營造天真活潑的感覺。

丸子頭

在頭部後方中央偏上的位置，把後方頭髮綁成丸子狀的髮型。可以從丸子再畫出少許細髮束，或是在周圍綁成辮子等變化。既帥氣又可愛，也可以營造公主般的印象。

M 字瀏海＋M 字側髮

在頭頂形成 M 字型的髮型。雖然最近比較少見，但是我覺得這種髮型非常可愛，給人相貌端正的感覺。

獸耳髮型

把後方頭髮綁成兩個獸耳造型的髮髻，看起來有點像是小鑽頭的造型。也可以從髮髻中再畫出細髮束，就變成半雙馬尾的效果。

雙丸子頭

這種髮型與中國風的服裝很搭。可從髮髻中再畫出一些頭髮、變成雙馬尾；或是在髮髻上包覆布料（圓髻）、再用髮夾或髮簪固定等，很容易變化成各種造型。

02 描繪各種長度的頭髮

以下將要介紹幾種經典髮型,在描繪時因頭髮長度不同而呈現的差異。

依長度說明各種髮型的表現方式

以下將介紹各種常見的女孩髮型,依頭髮長度來分類說明。

超短髮

這種長度常見於成熟大人感的角色或是朝氣十足的角色。如果加點外翹的髮尾,可營造活潑的感覺。由於是超短髮,臉部輪廓會變得清晰可見,因此無法用頭髮來掩飾相貌瑕疵。但優點是臉部明顯,相對來說會更容易傳達表情。

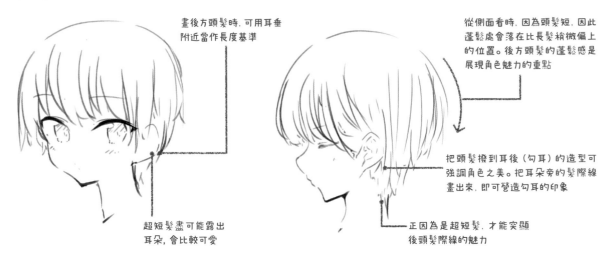

畫後方頭髮時,可用耳垂
附近當作長度基準

從側面看時,因為頭髮短,因此
蓬鬆處會落在比長髮稍微偏上
的位置。後方頭髮的蓬鬆感是
展現角色魅力的重點

超短髮盡可能露出
耳朵,會比較可愛

把頭髮撥到耳後(勾耳)的造型可
強調角色之美。把耳朵旁的髮際線
畫出來,即可營造勾耳的印象

正因為是超短髮,才能突顯
後頸髮際線的魅力

短髮

這是看起來比超短髮長一點的髮型,長度會稍微超過耳垂。比超短髮給人更穩重的印象,適合成熟感的角色。

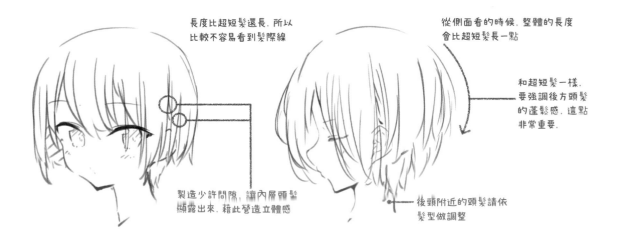

長度比超短髮還長,所以
比較不容易看到髮際線

從側面看的時候,整體的長度
會比超短髮長一點

和超短髮一樣,
要強調後方頭髮
的蓬鬆感,這點
非常重要。

製造少許間隙,讓內層頭髮
顯露出來,藉此營造立體感

後頸附近的頭髮請依
髮型做調整

短鮑伯頭

髮尾的線條呈現整齊一致的內彎弧度，就稱為鮑伯頭。如果少了內彎的弧度，看起來就會變得很像是齊剪，這點請特別注意。
這是可愛感強烈的髮型，稚氣較重。

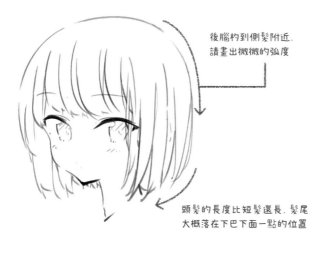

後腦杓到側髮附近，
請畫出微微的弧度

頭髮的長度比短髮還長，髮尾
大概落在下巴下面一點的位置

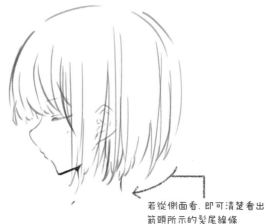

從側面看時，頭髮線條一致，因此可盡量省略線條。
如果想讓角色更有個性，可添加長、細的線條

若從側面看，即可清楚看出
箭頭所示的髮尾線條

鮑伯頭

長度比短鮑伯頭稍微長一點，但是與
短鮑伯頭一樣是髮尾內彎的髮型。比
短鮑伯頭長，更添穩重感，適合個性
溫和的角色。

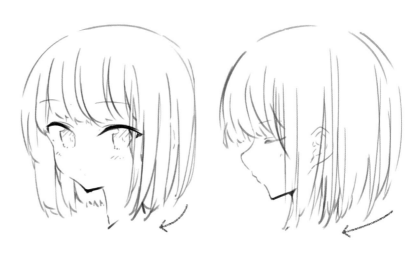

右圖是搭配垂眼可愛臉的例子。這種髮型可
提升端莊、溫和的印象

畫出如箭頭所示的弧度營造出蓬鬆感，
會顯得更可愛，還可強調內彎的髮尾

長鮑伯頭（LOB）

維持鮑伯頭的風格，長至肩膀或鎖骨附近的即為長鮑伯頭。
容易展現時尚感，也適合變換造型（半雙馬尾或馬尾等）。
下圖是接近波浪捲的長鮑伯頭，這是適用各種年齡層的時尚
髮型。雖然也能根據畫法呈現可愛感，但基本上算是時尚感
強烈的長髮。此外，還能修飾臉部輪廓，也是優點之一。

直髮長鮑伯頭

下圖的直髮長鮑伯頭雖然耳朵不太明顯，但若把側髮變細、
露出耳朵，也會顯得很可愛，非常推薦。這種髮型並沒有像
波浪捲長鮑伯頭那種波浪捲髮尾，畫的時候請多注意。

朝向正面時，頭髮會在略高於肩膀的位置呈現漂亮的弧度

中短髮

長度比長鮑伯頭更長一點，長至鎖骨附近的髮型。若把瀏海
往後梳，可強調成熟韻味。若用電捲棒把頭髮弄捲，也可以
瞬間提高視覺年齡。下圖的例子會給人大學生以上的印象，
較不容易被當成小學生。

中短髮（外翹）

下圖是頭髮外翹的微捲中短髮。我個人認為看起來比較像是
高中生～大學生的年齡層。比起穩重感，更顯得活潑俏麗。
由此例可看出，光從頭髮造型就能改變角色的視覺年齡。

 本書中將略長於長鮑伯頭的髮型片面...

中長髮

髮長至鎖骨～胸上左右的髮型。通常會把後方頭髮稍微撥到前面，所以會看不到耳朵。遮住耳朵之後髮量看起來會變多，因此臉看起來就會比較小。下圖是沒有造型與捲度的直髮，這種髮型很適合玩各種造型，會隨著造型或捲度變化而大幅改變印象。

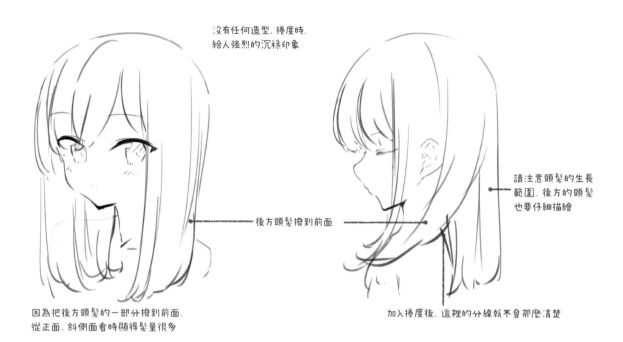

沒有任何造型、捲度時，給人強烈的沉穩印象

後方頭髮撥到前面

因為把後方頭髮的一部分撥到前面，從正面、斜側面看時顯得髮量很多

請注意頭髮的生長範圍，後方的頭髮也要仔細描繪

加入捲度後，這裡的分線就不會那麼清楚

搭配長瀏海的中長髮

下圖是把瀏海加長並搭配大量捲髮，是能加強神秘感、營造成熟感的中長髮。長瀏海融入側髮並自然垂放，可藉此隱藏瀏海的髮梢，稍作調整即可改變印象。

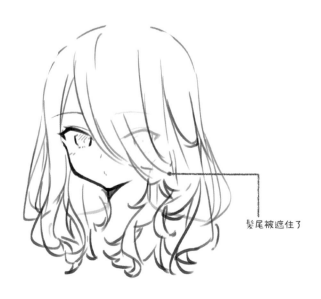

髮尾被遮住了

中長髮（特殊造型）

下圖是把頭髮綁在側邊，大膽露出耳朵的中長髮。此捲度比左邊「搭配長瀏海的中長髮」更整齊，因此會給人沉著穩重的印象。相同的頭髮長度，卻能給人截然不同的視覺印象，非常有趣，所以我很喜歡畫中長髮的造型。

髮長至胸下的髮型就稱為長髮。頭髮長會很好綁，加上捲度
也會很可愛。此外，因為被頭髮遮住的地方變多了，所以會
比較好畫，也比較容易根據輪廓和構圖的畫法去填補空間。
下圖是直長髮的造型。

這裡感覺和中長髮類似，但將後頸的頭髮線條畫成內凹狀，
藉此強調長髮的印象。
以後腦杓為頂點，順勢往下方內側凹陷的狀態

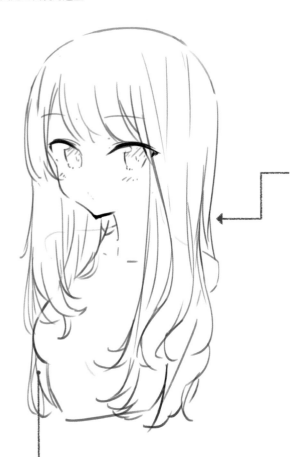

這裡是畫頭大身體小的少女，因此從斜側面看的時候，
頭髮會落在比胸部還後面的位置

長髮（捲）

如下圖般加入捲度的長髮，比直髮更蓬鬆飄逸，適合奇幻風
或天真無邪的角色。加入捲度後，後方的頭髮會落在前方，
因而遮住脖子。帶有捲度的髮尾方向會比較不規則，所以會
比直髮還難畫，不過也因為遮住的地方變多，從捲髮的間隙
隱約顯露的肩膀，可替角色增添可愛感。

POINT

下圖是從角色正上面俯視的示意圖。如果頭比較大，畫上
頭髮後，可看出側髮會垂掛在胸部的旁邊。

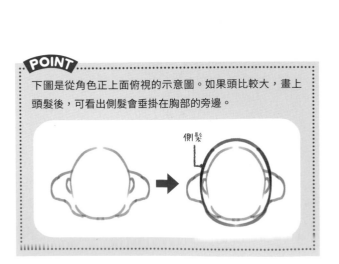

側髮

在這個構圖中，視線容易順著髮流動線從臉到胸，
然後再順勢移動視線至角色的手與腰部

超長髮

這是相當長的長髮。正常約需 3～5 年以上的時間才能留到這種長度。超長髮的每一根髮絲都受重力影響，因此較不容易出現捲髮。年幼時捲髮明顯的女孩，長大後可能因為留了超長髮而變成不捲的髮型，可像這樣替角色營造反差萌。基本上不太會用在男性化的角色身上，大多是女性化角色才會出現的髮型。

超長直髮

超長半雙馬尾

POINT

長髮可以說是萬用的髮型，能夠賦予動態感來填補構圖，或是透過造型展現角色的輪廓和個性。如果要說缺點，則是線條必須用心描繪，如果長髮線條畫得不好看，會更容易顯得粗糙；反之，若長髮的線條漂亮就能提升魅力。此外，長髮的後方頭髮容易顯得單調，因此要想辦法用身體修飾、用顏色調和、增添動態感等，可看出畫作的功力。

及肩長度的畫法

頭髮及肩（碰到肩膀）的長度，差不多就是中等長度。頭髮及肩可展現動態感，以下就來解說畫法。

中等長度（直髮）

下圖是頭髮長度剛好落在肩膀（也就是箭頭所示的位置）的中等長度。因為碰到肩膀，所以頭髮會稍微往前流。

中等長度（捲髮）

下圖是把中等長度的直髮髮尾燙捲的髮型。線條雖然是直髮的長度，但是因為髮尾燙了捲度，所以髮尾會稍微縮短。可根據不同的角色或情境來運用。

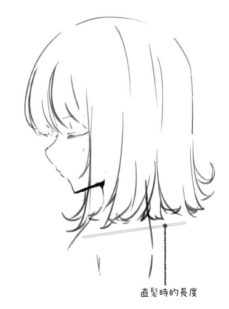

若上背部的斜方肌朝背部隆起，頭髮也會隨之擺動

直髮時的長度

及肩長髮（直髮）

右邊的兩張圖，是直髮造型後面的頭髮是否有撥到前面的比較圖。在現實中，若是這種髮型與長度，大多會把後面的頭髮撥到前面。如果是為了追求誇飾表現，會用瀏海、側髮、後方頭髮來營造不同印象，大多不會把後面的頭髮撥到前面，而是維持在後方。

如果沒有把頭髮撥到前面，還是能利用上色表現不同深度，雖然有點抽象，觀眾還是可以理解。此外，右圖胸部上方的區域（箭頭標示處）沒有被遮住，可表現服裝的細節。換句話說，如果角色是穿著簡樸的衣服，可以把後方頭髮撥到前面，就像這樣，光靠髮型就能控制插畫中的資訊量。

把後方頭髮撥到前面的髮型

沒有把後方頭髮撥到前面的髮型

正面與斜側面的呈現方式差異

以下將透過頭髮的長度，來觀察正面與斜側面的呈現方式。尤其在描繪 3D 的角色設計時，更是重要的思考方法。光靠正面與側面圖無法完整傳達的部分，不妨試著把斜側面也畫出來，藉此想像一下立體時的呈現方式。運用這個方法來描繪時要隨時思考到立體的狀態，因此需要相當程度的學習。

短髮

如同箭頭所示之處，從正面不太容易看到的頭髮，轉到斜側面時就會變得非常醒目。請把這點記起來吧！如果是正面可愛但斜側面看起來不太可愛的 3D 角色，只要活用上述的觀念就能解決。請試著想像斜側面的各種狀態，頭髮哪裡該蓬鬆，45 度角的眼睛看起來如何，亦可先畫出斜側面的平面插畫來思考，在 3D 建模時就會比較好處理且不易失敗。

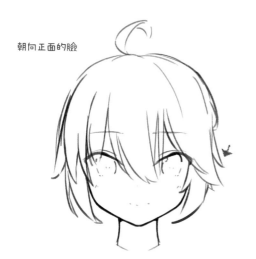

朝向正面的臉

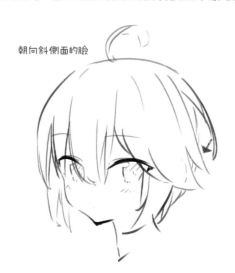

朝向斜側面的臉

長髮（朝向正面的臉）

長髮造型的正面與斜側面臉部差異。這個髮型從正面看已經帶有層次，接下來要憑藉立體意識去畫出斜側面的臉。

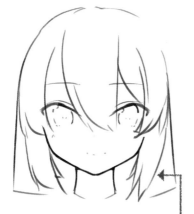

朝向正面的臉

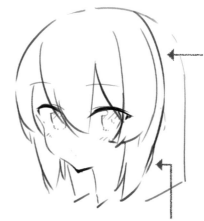

朝向斜側面的臉

側髮從頭頂開始延伸，不過正面角度看不到。描繪時的重點是藉由與瀏海不同的表現來打造層次感，可變成從斜側面看可愛，從正面看也可愛的構圖

從正面看往內彎的頭髮，轉到斜側面就看不出來了。不過，因為在正面時給人強烈的印象，所以即使在斜側面看不到，仍刻意比照正面可見的狀態來表現

03 頭髮的畫法

到目前為止，我們已經解說了描繪頭髮時需要了解的的掌握方式、思考方法，以及各種髮長的視覺差異。接下來將解說多種能表現秀髮魅力的描繪技巧。

畫頭髮要注意髮旋位置

所謂「髮旋」是指頭頂上頭髮生長的中心點，結構通常會像漩渦般彎曲，因此稱為「髮旋」。髮旋通常是決定髮流的生長起點，髮旋的畫法可能會影響整幅插畫的氣氛。

臉部正面朝下時的髮旋位置

臉部朝下時，髮旋會變得清晰可見，因此在畫頭髮時要注意以髮旋為起點的髮流線條。這個角度也看得見後方頭髮。

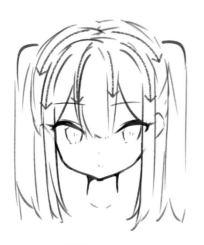

臉部正面朝上時的髮旋位置

臉部朝上時會看不見髮旋。此時請假設頭頂上有髮旋，思考其位置然後以該處為基準來描繪瀏海的線條。

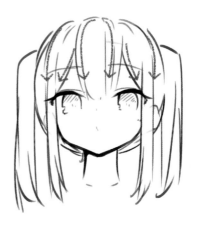

正側面臉的髮旋位置

正側面臉的髮旋位置，可以對照臉部正面的構圖去找出來。藉由描繪側面的頭髮，可更深刻地理解頭髮的生長方式。

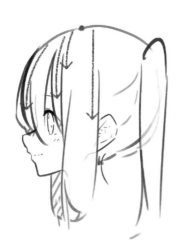

斜側面臉的髮旋位置

畫斜側面時，建議一邊畫一邊注意從髮旋生長出來的方向。靠內側的側髮，我刻意畫得比瀏海還前面，並且蓋住瀏海，看起來會更自然。請以側臉和正臉為基準去畫斜側面的臉。

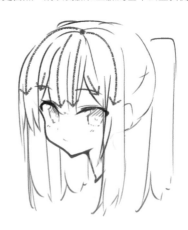

臉部朝向正面的髮旋類型

髮旋有各式各樣的表現方式。髮旋表現到何種程度，以及瀏海、側髮、後方頭髮是否要分出層次，都會改變整體插畫的視覺。以下將介紹幾種表現方式。

Ⓐ 從髮旋分出明顯層次的畫法

讓瀏海、側髮、後方頭髮看起來具有明顯層次的表現方式。可以變換各種畫法，例如可以擦掉部分線條來簡化造型。

Ⓑ 髮旋沒有層次的畫法

將髮根集中在髮旋的畫法。這裡和 Ⓐ 一樣可藉由擦掉部分線稿，來嘗試不同的表現方式。這種畫法很適合可愛的髮型（例如齊瀏海）。此外，這種畫法還稍微帶點溫和的印象。

Ⓒ 瀏海覆蓋在側髮上的畫法

這是很常見的表現手法，好處是瀏海的範圍較大，可讓頭部顯得大而醒目。不過，側髮由於被蓋住，表現的空間不大。如果頭再低一點，變成明顯的俯視角度，則髮旋會很明顯。

Ⓓ 不畫髮旋的畫法

在線稿階段忽略髮旋，等到要上色時才用顏色來表現髮旋的畫法。這種畫法特別適合擅長用顏色深淺來表現細節的人。

POINT

畫頭髮的時候，請注意第 10～11 頁解說過的頭髮生長位置與頭髮的流向。

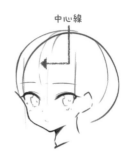

中心線

臉部朝向斜側面的髮旋類型

以下介紹臉部朝向斜側面時的髮旋類型。首先畫出臉和頭部，接著請以鼻梁為中心，順著頭頂弧度，畫出一條頭部中心線。基本上，只要把髮旋設定在這條中心線上，就能讓角色具有可愛感，不過當然還是會有例外。

Ⓐ 從髮旋開始生長的髮型

從髮旋開始畫所有頭髮，可以讓頭髮線條漂亮柔順。不過，實際上並非所有頭髮都會從髮旋長出來，若畫得太過平均，會有點奇怪。建議改變額頭附近的髮流，看起來會更可愛。這邊 Ⓐ～Ⓒ 的畫法我都有刻意加粗線條，讓髮絲更加吸睛。如果你覺得線條太粗，可調整線條的顏色。雖然很花時間，但如果你對上色特別講究，便可以活用這種表現手法。

Ⓑ 從髮旋分出明顯層次的畫法

這是比較常見的畫法。藉由畫出線條，呈現比 Ⓓ 更醒目的頭髮。因為有分層次，上色時容易做出區別。這種表現手法適用於任何髮型，如果覺得線稿有點礙眼，可試著改變線稿的顏色。

Ⓒ 瀏海覆蓋在側髮上的畫法

這是現實生活中很少見的髮型，可能會因為角度的關係產生不協調感。不過因為看起來可愛，所以還是建議大家把這個表現手法記下來。這種特殊的畫法，搭配運用可提升魅力，不妨試著打破窠臼去挑戰看看吧！

Ⓓ 不畫髮旋的畫法

不畫髮旋，線條給人相當清爽俐落的感覺。髮旋可等到最後的上色階段再畫出來，表現方式更有彈性。根據上色方式，可以把視線引導至臉部或是頭髮。

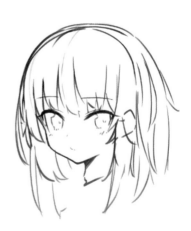

幾種忽略髮旋的畫法

第一種畫法是讓頭髮線條都往髮旋（圖中×之處）集中。因為是往髮根的方向畫所以容易想像，但與右圖相比，較不容易把視線引導到頭髮。

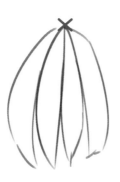

這是刻意跟髮旋錯開來的畫法。讓頭髮往髮旋（圖中×所示之處）部分集中，但有部分髮根錯開，可賦予頭髮強烈的印象，讓髮旋周圍看起來更有個性。這種髮型光是線條就很吸引目光，不過在上色時會比較麻煩。

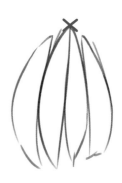

Ⓐ 讓部分頭髮忽視髮旋

只讓瀏海中央的頭髮往髮旋集中，其他頭髮則分散開來的類型。用這種畫法的話，頭髮給人的印象強烈，個性也很鮮明。下圖是稍微過度的範例，其實只用一點點就很可愛，相當推薦。

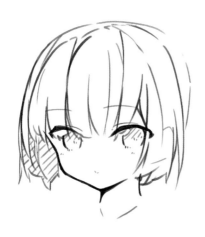

Ⓑ 從其他位置的髮根長出來

這種畫法是忽略髮旋，讓頭髮從其他位置長出來。可在大片髮束中加入新的髮束，藉此營造少見的特殊印象。這種畫法很好用，除了瀏海，也可以應用於其他地方。這招雖然可以增加特色，但在運用時還是要謹慎思考，用在哪裡才能完美整合並提高插畫的完成度。請多嘗試以加深理解。

其他位置的髮根

Ⓒ 局部營造不同髮根的畫法

不從瀏海上方髮根，而是從另一側（本例是右邊）長出頭髮。這是只有在插畫裡才能做到的小伎倆，與Ⓑ同樣都是可以展現個性的畫法。用瀏海表現時，可將視線引導至箭頭所示之處。因為有打造層次，所以比較容易上色。這種畫法的瀏海可給人強烈的印象。

可以把視線引導到這裡

髮際線與髮根的畫法

髮根和髮際線有各式各樣的畫法。右圖就有兩種類型，一種是把線條完整畫出來，而另一種是讓線條中斷、以上色來表現。以下還會介紹幾種添加線條的表現方式。
對了，以下介紹的畫法，除了用在髮根，也可以用在髮根～髮尾的中間一帶。可用來表現外翹的頭髮，或是替整體畫面取得平衡。

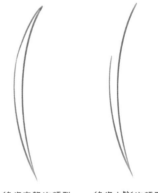

線條完整的類型　　線條中斷的類型

 從這個單元開始的參考圖，有些我會畫線條完整的類型，有些我也會加入線條中斷的類型。請大家依自己需要的畫風來活用。

在頭髮的內側或是外側加上線條

無論是在頭髮的內側或外側加上線條，建議稍微逆著髮流去畫會比較好。如果加上的線條太多，容易顯得單調乏味，請搭配其他的表現手法，酌量使用。

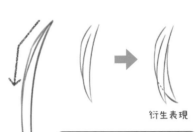

衍生表現

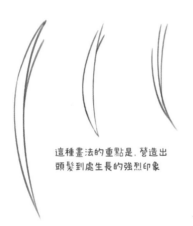

這種畫法的重點是，營造出頭髮到處生長的強烈印象

在頭髮的外側加上線條的畫法。本例加入 2 根線條（一根也可以），替圓潤的頭髮線條添加一點硬度，讓頭髮看起來更自然。

在頭髮內側加上線條的畫法。如圖加了一條從髮根開始生長的線，就增加了一種表現方法。

加上其他線條的畫法

在毫不相干的地方加上線條的畫法。建議在畫的時候，要同步觀察與其他頭髮的協調性。

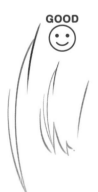

GOOD ☺　　馬馬虎虎 ☹

添加的線條與其他頭髮的髮流逆向時，建議使用其他類型比較保險

在髮根加上轉折線條的畫法。這是插畫中才可以做到的表現，常用於瀏海和綁髮的狀態（馬尾或雙馬尾的髮根）。此表現手法相當可愛，請根據畫風積極地運用吧。

衍生

衍生

在外側加一條線，表現衍生出頭髮的效果。此畫法可提升頭髮的變化性，因此很常用。加上轉折線條的類型也是如此，可給人頭髮隨處生長的感覺。

髮尾的畫法

靈活運用粗髮尾與細髮尾，即可營造出各式各樣
的表現。掌握基本手法後，不妨多加應用吧！
也可用於修剪整齊的齊剪髮尾等處。

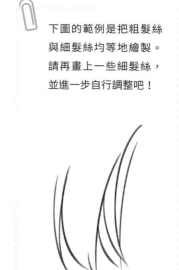

下圖的範例是把粗髮絲
與細髮絲均等地繪製。
請再畫上一些細髮絲，
並進一步自行調整吧！

剪開髮尾的畫法

以下四種髮尾的畫法，是在粗的髮尾中間加上線條，就像剪開髮尾般，可在髮尾做出粗、細的變化。

馬馬虎虎 :(

剪開效果因表現手法而異，
但是只看髮尾的話，從中央
剪開的效果並不可愛

GOOD :)

剪開髮尾之後，變成粗、細
髮尾的類型

GOOD :) 2

在髮尾末端加入線條，讓
尾端的頭髮微微外翹的
表現

GOOD :) 2

這是把左邊2個GOOD範例組合起來
的應用範例

在髮束中改變粗細的畫法

對於大片的髮束，也可以用同樣的方式劃分粗細，
只要畫條線就可以將髮尾分成粗細兩邊。
不過要注意的是髮束的粗細順序不要太規則，避免
「細、粗、細、粗」這種規律，建議用「細、粗、
粗、細」這種不規律的排列方式，才能營造出自然
柔和的感覺。當大片髮束較多時，讓髮尾呈現
「粗、粗、細」的排列，也會相當可愛。

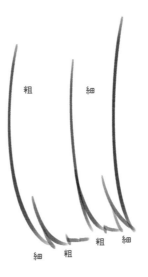

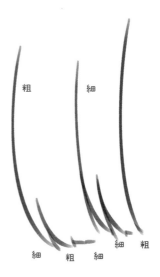

髮尾的調整與修飾

以下介紹各種修飾髮尾以營造立體感或動態感的方法。

只畫 1 條線來創造空隙的畫法

在髮束裡畫一條線,就能製造出空隙。

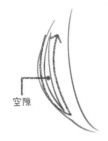

空隙

畫一條線來製造空隙,然後
擦掉髮尾。在髮束內畫空隙,
即可營造出蓬鬆感

可在髮尾加上修飾線條,
用來表現往內彎的頭髮

畫 2 條線來創造空隙的畫法

在髮束外側畫兩條線來製造空隙。也可以在內側畫兩條線。
想要表現硬度時可運用這個技法。

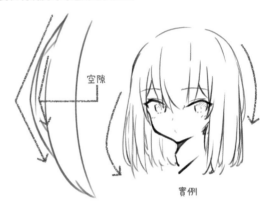

空隙

實例

修飾髮尾線條的畫法

以下分享幾種可以修飾髮尾線條的畫法。

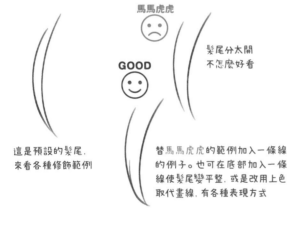

馬馬虎虎

GOOD

髮尾分太開
不怎麼好看

這是預設的髮尾,
來看各種修飾範例

替馬馬虎虎的範例加入一條線
的例子。也可在底部加入一條
線使髮尾變平整,或是改用上色
取代畫線,有各種表現方式

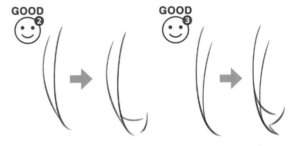

GOOD 2 GOOD 3

這是讓頭髮稍微披散的表現,兩種畫法都很可愛。GOOD 2是以
右側(髮束的內側)為軸心,GOOD 3則是以左側(髮束的外側)
為軸心外翹的表現。目前這樣就很可愛,也可以從中衍生變化,
替髮尾營造髮束感,看起來會更可愛

在髮尾畫交錯線或雙線的畫法

在頭髮尾端畫上交錯的線條,或是畫上雙線,都是髮尾常見的畫法。

漂亮地畫出曲線

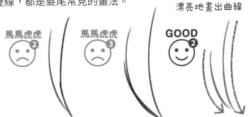

馬馬虎虎 GOOD

馬馬虎虎 2 馬馬虎虎 3 GOOD 2

線條交錯分岔的效果並不好。
建議擦掉多餘的線條,畫一條
短線會比較好

馬馬虎虎 2 的例子,是右側的線條畫了兩條線,給人
角度銳利的剛硬感。馬馬虎虎 3 的例子,是把左側
線條畫成重疊的雙線,效果並不好。不過,如果雙線
不是用在髮尾,用在中段頭髮就比較適合。畫曲線時
請保持流暢,把線條內側畫漂亮一點就沒問題了

把髮尾變圓潤的畫法

若把髮尾畫成圓潤效果,搭配
某些畫風就會顯得相當可愛。
不過,如果全部頭髮都用這種
畫法,修飾時會相當麻煩。

頭髮的披散方式

以下要介紹頭髮披散開來時各種狀態的畫法。先以髮尾不同造型的直髮來說明各種披散狀態。

Ⓐ 一般剪法

這是直髮髮尾用一般剪法（不特別剪齊或燙捲）時的披散方式。愈接近髮尾，頭髮愈集中。

Ⓑ 齊剪

本書第 44 頁會介紹這種狀態的髮尾，以披散方式來說，愈接近髮尾，頭髮愈散開。齊剪是平均地修剪頭髮，因此會比較不容易成群成束，而會平均散開。若替齊剪打造層次感，可以加強印象。

Ⓒ 波浪髮尾

頭髮從頭頂愈往下愈窄，到了髮尾稍微上面的部分才會披散開來。波浪髮尾，和一般剪法一樣是髮尾集中。可以藉由散開的髮尾來強調捲曲的髮尾線條。

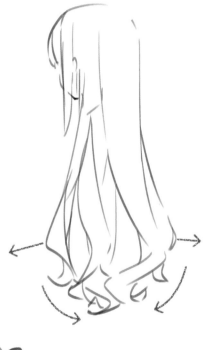

Ⓓ 綁髮

描繪綁住的頭髮時，請注意重力的支點。右圖中圓形（●）所示的支點有 3 個，中央的支點比右側的支點還要下面，因為受重力的強烈影響而會往右側偏移。

三角形（▲）所示的 3 個支點，右側被手撐起而形成高低差，重力的影響也同時減弱，因此中央的支點幾乎在正中央。

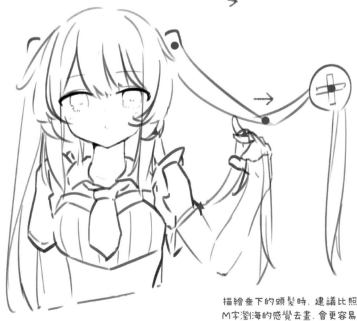

描繪垂下的頭髮時，建議比照Ｍ字瀏海的感覺去畫，會更容易

髮尾的各種修飾類型

以下介紹髮尾的各種修飾類型，都是以第一張圖的一束髮尾為基礎，進而加上各種修飾。

基本的一束

在後面加上一根頭髮

在頭髮外側加上頭髮

加上兩筆來營造捲度

在內側加上一根頭髮

不調整基本輪廓，而是在髮束中加入線條，使頭髮看起來像有兩條髮束的類型

從後面加上一根微翹的頭髮

加上從髮根逐漸變長的細髮群

加上一根頭髮。營造飄逸感

從髮根畫出一條新的頭髮。
與原本的髮流逆向的感覺

往下新增內彎的頭髮。
捲度是微捲

往下新增內彎的頭髮。
捲度是大捲

從頭髮外側偏中央的位置，
畫出一根細髮絲。這根頭髮
的粗細由上而下依序是細、
中等、粗等類型

在頭髮外側加一根頭髮。一半
長度左右都是順著髮流，直到
髮尾才稍微和髮流逆向

在頭髮外側加上偏細的
內彎捲髮

只在髮束中加上一條線。
增加髮束感

讓髮絲從外側插入內側，
以這種形式加上頭髮

加上兩條線，形成
兩條髮束的類型

讓髮束變蓬鬆的方法

光是一條髮束，根據不同的修飾方法，即可變出各式各樣的表現。以下介紹把髮束變蓬鬆的實用技巧。

標準類型

一般畫法畫出來的一條髮束，如右圖所示，髮尾與髮根細、中間粗，在此稱為標準類型。根據畫法與髮束的搭配，有時只要這樣畫就會很可愛。

髮尾加粗的類型

這是把髮尾加粗的髮束，常用的程度僅次於標準類型。因為髮尾長，所以很適合齊剪之類的造型，也可以修整髮尾，使其維持齊剪狀態。這種髮束應用範圍很廣，是我愛用的畫法。

髮根加粗的類型

這是把髮根加粗的髮束。通常用於瀏海與綁髮的根部等處。相對於上面兩種類型，用到的機會比較少。

POINT

在此介紹髮尾加粗的應用範例。先畫好粗髮尾類型的髮束，再於髮束的內部製作空隙，即可拓展新的表現手法。

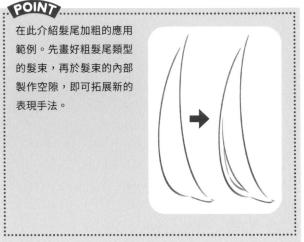

應用

下面的左圖，是標準類型的範例。目前看起來雖然已經很不錯，但我認為這樣的髮型有點缺乏個性。因此我要在髮根或髮尾添加一些粗的髮束，讓角色看起來更有個性，結果如右圖所示。

改完的圖，是把○的部份改成髮根加粗的髮束，✕的部份則改成髮尾加粗的髮束。只做了一點改變，就能改變印象。要注意的是，若是變化過多，或是相同形式重複超過 3 次，就容易出現不協調感，因此請務必注意節奏規律。

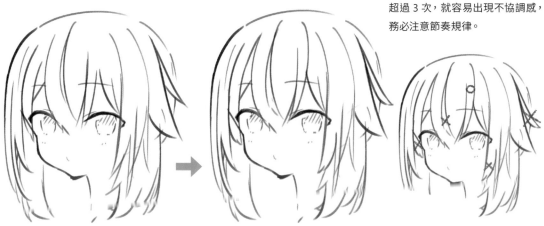

在髮束中添加修飾線

在髮束中加上修飾線，可增加髮絲的密度，強化個性。以下將說明如何在髮束的各部位添加修飾用的線。

瀏海

在瀏海中加上適合細髮絲的線條。下圖箭頭所指之處，是從新增的頭髮再加上頭髮的表現。配合髮尾方向，呈現順著髮流的狀態。

側髮

下圖是在側髮加上線條的例子。此例加上箭頭所指的線條，與左圖同樣是配合髮尾的方向來畫。

波浪與捲髮

如果是波浪狀的捲髮，要配合反光面的方向來添加線條，則效果會更好。這條線的有無，將會大幅影響插畫的視覺美觀。

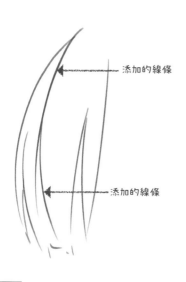

添加的線條

添加的線條

添加的線條

反光面

添加的線條

實例

在下面的範例中，我試著替左圖中尚未修飾的頭髮加上修飾線。完成結果如右圖所示，由於線稿畫得比較細，上色時會更容易區分上色區域。因為頭髮線條較多，看起來比左圖更有個性。有時我會像這樣增加線條但簡化上色，來強調線條的表現。

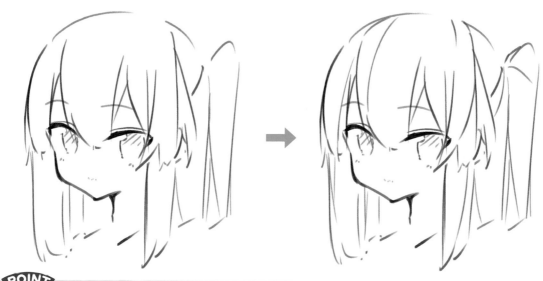

POINT

如果完全不添加修飾線，只是單調的上色，也能營造可愛的感覺。

髮束分叉的畫法

髮束分叉時也有多種表現手法，以下介紹各種類型。

沿著髮束的內側分線

右圖是沿著左側髮束內側畫一條分線。這招非常好用，是我常用的畫法。沿著髮束內側加上一條線，就可以填補分線的空隙。

添加的線條

沒有沿著髮束的內側分線

右圖是沒有沿著左側髮束的內側分線。同方向的線條雖然好看，但是反向更能替頭髮增添韻味。不過，如果使用過度容易產生不協調感，必須格外注意。

沿著髮束的外側分線

右圖是沿著右側髮束外側畫一條分線。這種情況大多是加上短線條，描繪齊剪髮型時經常使用。因為長度較短，因此與齊剪很搭，只有局部齊剪時也可使用。

右圖是「沿著髮束的外側分線」的應用範例，左側分線是畫上短線條，右側分線是長線條。這與「沿著髮束的內側分線」會呈現截然不同的印象，想要填補空隙時會這樣畫。不過，因為是順著頭髮的線條，如果看起來太整齊，會顯得很單調。

沿著左右的髮束分線

下圖是沿著左右短髮畫出分線，也可以畫成只有一邊長，或是乾脆不沿著頭髮線條去畫等形式，是很好用的分線方法。根部用粗線條去畫也不錯。此外，如果讓髮根變窄，也可以營造不同的印象。這招也可以用於填補分線的空隙。

細髮垂下時的分線

這種類型是讓露出瀏海髮根的髮型呈現許多垂下的細髮。露出一點髮根，可以加深頭髮的印象。這與展現後頸時相同，把平常看不見的地方露出來，會給人相當強烈的印象。描繪時請注意，髮根的線條要仔細想好後再畫。垂下的細髮如果蓋到眼睛，「盡量不要完全遮住瞳孔才會比較可愛」。如果瀏海遮住瞳孔，會很難看出角色視線所看的方向。

不要完全
遮住瞳孔

髮束交錯的畫法

讓髮束交錯，即可加強立體感與遠近感。我們先以左側髮束在上面的型態為例來說明。

Ⓐ 基本型

頭髮交錯的基本畫法。讓交錯
的左右頭髮穿透出來的表現。

Ⓑ 擦除下層頭髮的線條

把交錯時位於下層（本例是右側）的髮束
線條擦掉的畫法。可依畫法展現個性。

Ⓒ 重疊的部分若隱若現

這種畫法的髮束不是上下交疊，而是沒有
明顯的上下之分，因此就讓交疊與未交疊
的部分變得若隱若現。這種畫法也有擦掉
部分交疊的線條，可以強烈地表達個性。

Ⓑ 的範例

下圖就是把交錯重疊處的線條擦除的表現，畫頭髮時請注意
髮束的粗細之分。或許還有許多意想不到的畫法，請以不拘
形式的表現去畫吧！

Ⓒ 的範例

下圖是讓交錯重疊處變得若隱若現，改變頭髮畫風的類型。
通常這種髮型的頭髮並不會纏在一起，但是畫畫時就是可以
動點小手腳，只要結果看起來可愛就好。這種手法可以展現
角色的個性。

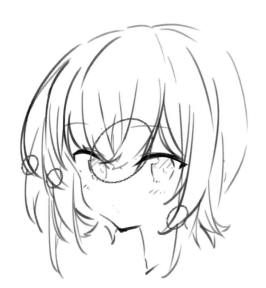

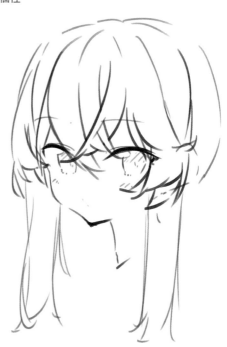

齊剪的瀏海畫法

在畫齊剪的瀏海時，如果能添加層次，或是使頭髮稍微交錯，即可展現多種面貌。

Ⓐ 讓齊剪的線條漂亮對齊

漂亮整齊的瀏海看起來會很可愛，不過對我來說，如果頭髮太過整齊，畫風會很沒特色，感覺很容易看膩。

Ⓑ 讓齊剪的線條帶有層次

下圖是替瀏海加點層次，或是稍微錯開角度，藉此帶來輕重變化，雖然有點誇張，但是讓瀏海的印象變得相當強烈。

Ⓒ 讓瀏海中央的髮束交錯

下面的範例，是讓齊剪瀏海中央的髮束稍微交錯。即使不是齊剪的瀏海，也可以活用這種表現手法。

POINT

下圖是讓 M 字瀏海的中央稍微交錯，這就是把交錯的髮束應用在齊剪以外的髮型，下一頁也會有相關解說。請試著打破自己的認知去畫畫看各種圖吧！如果畫出來覺得不合適就重畫，就當作一種練習。

M 字瀏海的畫法

M 字型的瀏海，只要發揮不同技巧，即可展現各式各樣的面貌。以下介紹幾種表現方式。

Ⓐ 讓瀏海交錯

下圖是讓瀏海交錯，把瀏海中央的髮尾畫成「X」的樣子。如果讓髮尾翹出去也很可愛，這種畫法可發展出各種類型。是很好看、可愛的瀏海。

Ⓑ 讓瀏海交錯後往外翹

這是瀏海交錯的應用範例。本例是把右邊(另一邊也可以) 的髮束畫粗一點並交錯。在已經決定頭髮流向的髮型中，只讓其中一處外翹，即可強化印象。此畫法可給人帥氣的印象，在設計各種角色時都能派上用場。

Ⓒ 讓瀏海交錯並大幅往外翹

下圖是 Ⓐ 和 Ⓑ 的延伸應用範例，讓外翹更明顯，使個性更強烈的類型。想要讓頭髮更有特色時即可使用。不過，上色可能會變得比較困難，這點要特別注意。此外，上方的線條即使畫在意外的地方，也可以營造出相當強烈的印象。

Ⓓ 加入分線與交錯的粗髮束

在 M 字瀏海中加入分線，再加上一束交錯粗髮束的類型。在齊剪的瀏海中加入一點交錯，可藉此強化 M 字感，這種特殊造型可以替角色增添魅力。描繪的重點是要先仔細確定如何分線，這樣一來，不管是線稿或上色都能畫得很漂亮。

畫瀏海的注意事項

為了畫出充滿魅力的瀏海，以下將解說描繪時的注意事項。

注意稍微歪頭時的瀏海方向

角色稍微歪頭時，瀏海會受到重力影響而往下垂，並與側髮取得平衡。這時如果所有頭髮的流向一致會比較好看，因此畫的時候請仔細注意頭髮流向。

如果瀏海和和臉部的傾斜方向相同，看起來會變成只有側髮受重力影響而垂下，瀏海卻違反重力，就顯得突兀了。雖然插畫可運用一些騙人小技巧去營造可愛感，但此例中的瀏海感覺不太自然，有種好像被髮膠定型的生硬感。

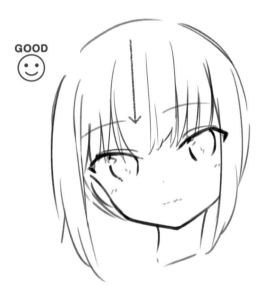

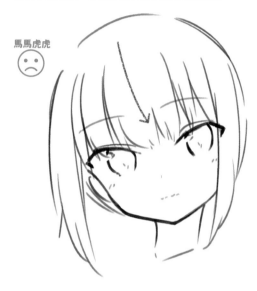

注意面向斜側面時的瀏海表現

下圖的頭部弧度明顯，是從頭頂順著弧度往下的瀏海畫法。這是一般常見的畫法，會給人可愛的印象。所謂的萌插畫，是藉由把頭頂當作髮根，省略細節並營造可愛的印象，這種變形度高的畫法就是萌插畫的一種。

下圖中的頭部弧度接近直線，髮根則位於額頭上方。與左圖變形度高的插畫相比，會讓人覺得瀏海中間的頭髮好像是從額頭中央上方長出來的。用這種比例畫出越來越多細節時，變形度就會相對下降，請依照想要的畫風來調整細節吧！

表現頭髮的厚度

表現頭髮的厚度時，重點是要避免讓插畫產生不協調的立體感。以下就來看看不同頭髮厚度的印象變化。以下幾張圖中，左邊的箭頭是從眼尾拉出頭髮厚度的示意線，右邊的箭頭則是從耳根拉出頭髮厚度的示意線。箭頭的寬度會受臉部的角度影響。

真實厚度的畫法

這是比照真實狀況來畫時，頭髮厚度較薄的表現，適合成熟姊姊的形象。頭的垂直高度本身沒有變化，左右寬度看起來則明顯變窄。頭髮呈現上下拉長、左右變窄的比例，會給人貼近真實的感覺。臉部輪廓接近黃金比例，因而顯得漂亮。

增加厚度的畫法

增加頭髮的厚度，讓左右寬度變大，頭部本身變得比較圓，會給人稚氣可愛的印象。臉部整體輪廓接近「白銀比例」，因此看起來會比較可愛。這種頭髮有種偏離現實的感覺，但因為是插畫，只要可愛就無妨。

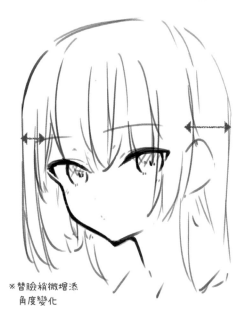

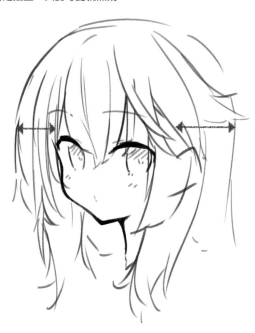

※替臉稍微增添
角度變化

 黃金比例為 1：1.618，白銀比例是 1：1.414。

中等厚度的畫法

頭髮厚度介於上面兩張圖之間，是兼具漂亮可愛的表現手法，給人一種楚楚可憐的感覺。

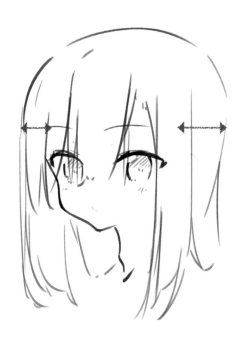

> **POINT**
> 頭髮的厚度可配合臉部的特徵（眼睛或畫風）做變化，或是用年齡差表現差異等，衍生出各種畫法。

> **POINT**
> 光是發想要如何去畫，過程就非常有趣，如果能仔細想好再畫，應該可以提升插畫的說服力。也就是說，像是頭髮厚度這種比較容易決定的部分，建議自己先確立某種程度的規則，描繪時比較不會破壞視覺平衡。

頭髮的外層和內層

想要營造頭髮的深度，關鍵在於如何表現頭髮外層和內層的差異。以下介紹兩種類型的畫法。

明確表現頭髮外層／內層的畫法

這種畫法就是把頭髮的外層／內層明確地區分出來。下圖中的斜線部分就是頭髮的內層。

讓頭髮外層／內層交替出現的畫法

這種畫法是讓頭髮的外層／內層頻繁交替出現，效果會相當可愛。下圖中箭頭所示的 3 個地方，都可以看到一點外層，藉此強化頭髮的遠近感，更令人印象深刻。作畫時必須注意的是，隨著光線的角度變化，頭髮的受光處也會改變。

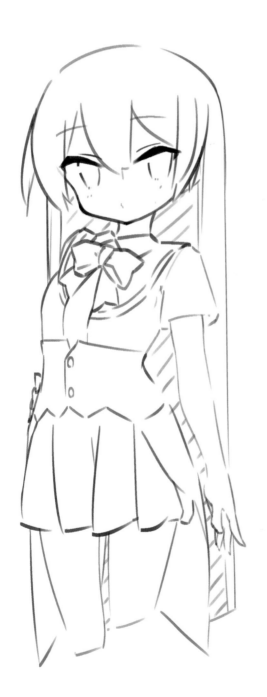

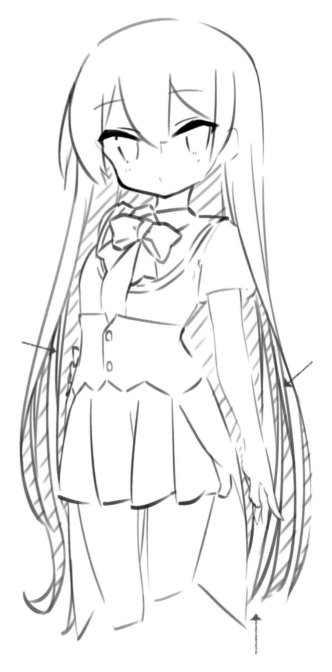

◄◦► 把頭髮想成緞帶即可掌握畫法

為了捕捉頭髮的變形方式,可以用緞帶的形狀來思考。以下說明思考方法和畫法,以及活用方法。

1 把頭髮想成緞帶,先畫出緞帶來捕捉造型。這種畫法的優點是,可以透過變形的緞帶來模擬頭髮飄動的狀態。把整片頭髮當作一條緞帶來描繪,就會更容易捕捉頭髮在飄動、捲曲、反轉等各種狀態時的造型。

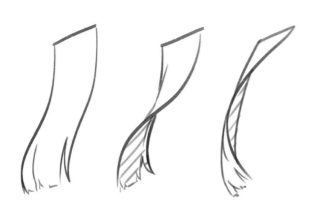

2 把各種狀態下的緞帶想成一片齊前的頭髮,幫它加上髮尾、筆觸線以降低變形度,即可讓頭髮顯得生動。上面我們在步驟 **1** 所畫的緞帶型輪廓,把它畫漂亮點,加上髮尾及筆觸線,就會很像一整片的頭髮。

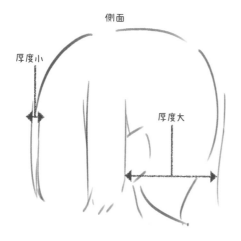

側面

厚度小

厚度大

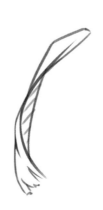 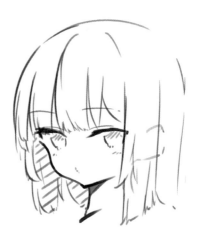

3 接著再視需求增加頭髮的厚度。頭髮的流向是從頭頂上往下垂放,所以基本上會有薄薄的厚度。後方頭髮的髮際線會延續到頸部,因此厚度相當厚。因為這是插畫,所以稍微偏離真實也沒關係。

反轉髮束的畫法

以下會解說當髮束反轉／扭轉時的各種畫法和思考方法。

明確表現頭髮外層／內層的畫法

反轉／扭轉的頭髮，可依角度或畫風的需要來改變畫法。頭髮反轉看起來會更逼真、更有說服力，而且描繪時不太需要變形。

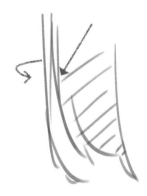

中途反轉的頭髮畫法

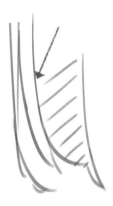

營造髮束感的方法

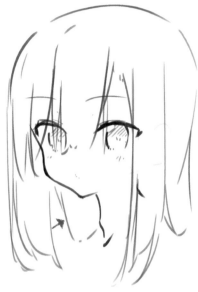

頭髮的反轉，不只可以用在一個地方，也可以用在後方的頭髮

這是在單一髮束上用光影表現外層／內層的畫法。在草圖或底稿階段，用這個方法來想像會很方便。對於變形度高的插畫，或是在省略部分插畫時也可使用。這招偶爾使用可增添變化，基本上大多會像本例一樣用在外翹的部分。可以表現出充滿活力、有朝氣的感覺。

其他
例子

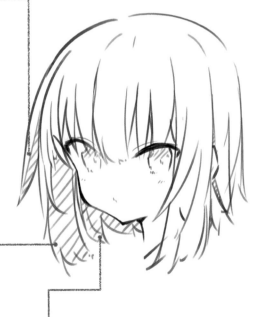

用髮束隔開頭髮外層／內層，這是很常用的方法。不像下圖的其他例子是把內層的頭髮繞到後面去，這種畫法比較輕盈，適合畫外翹毛髮比較多的髮型。請根據想要展現魅力的方式來選擇畫法。

其他
例子

想要展現高雅端莊氣質時，常用這種畫法，用途廣泛。不過，使用過度時會容易感到單調而缺乏變化，這點要多注意。也常用於細髮絲的反折處。

零散髮絲的畫法

有時我會加上一點細微髮絲來調整頭髮的細緻度，我將這種畫法稱為「零散髮絲」。以下就解說零散髮絲的描繪技巧。

加上零散髮絲

以下我要替左邊的插畫加上 3 根零散髮絲。添加髮絲時可以只用上色方式描繪，不過畫出線稿也很不錯。若順著髮流或是添加在頭髮內側，可增添可愛感；反之，若逆著髮流畫則可以增添時髦感。

完成圖如右邊的插畫所示，我是在瀏海加上 1 根髮絲、在側髮加上 2 根髮絲。瀏海新增的髮絲是逆著髮流，給人時髦的印象；側髮新增的髮絲則是順著內側或頭髮線條，給人相當可愛的印象。

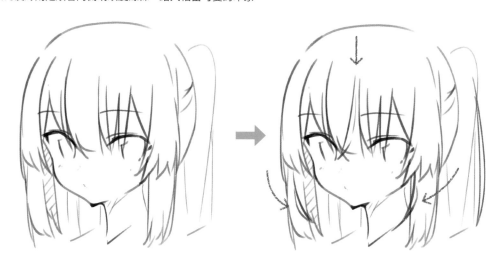

在頭髮內層加上零散髮絲

下圖的髮束有明顯區分頭髮外層／內層。此例添加的是箭頭所示的髮絲，這裡的畫法是刻意讓添加在內層的髮絲看起來像是落在外層。只要了解「外層、內層」的插畫結構，即可透過「外、內、外」來誘導視線或調整畫面中的資訊量。

下圖是提供給大家練習用的插畫。請實踐到目前為止所學到的內容，試著在散髮以及髮型調整上描繪各式各樣的細節吧！即使畫得不好，也可以試著思考原因是什麼。

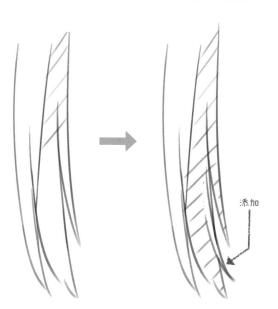

添加

側髮的畫法

以下介紹 4 種側髮的表現方法。

Ⓐ 自然垂下的直髮

稍微露出耳朵的直髮表現。加入線條來表現髮流，可以帶來穩重的印象。若配合髮型或畫風調整，也能提升可愛感。

當你想要減少頭髮細節，強化角色的衣服或背景等其他部分的印象時，最適合搭配這款側髮。反之，若想增加頭髮細節來將觀眾的視線引導到頭髮，比較建議使用其他的類型。

Ⓑ 打造層次

在眼睛偏下的位置決定界線，利用此界線來切分側髮，即可打造層次感。這種畫法可強化臉部一帶的印象。此外，打造層次後可讓界線上方的頭髮外翹，使其與直髮有所區隔，並讓界線下方的頭髮自然垂下，是很實用的畫法。

Ⓒ 加上內彎髮絲

這是在 Ⓐ 類型的直髮上，只加上一根略粗～粗髮絲的畫法，可增添漂亮的印象。加上粗髮絲時，讓它的髮尾帶點圓弧，圓潤感的髮尾可增添可愛感。這種髮絲也可以加在其他類型的側髮，是很好用的技法。

Ⓓ 將側髮與後方頭髮結合

這是將側髮與後方頭髮結合在一起，徹底遮住耳朵的類型，是可以隱藏耳朵、突顯可愛感的畫法。Ⓑ 類型同樣也看不見耳朵，本例是用於自然垂放的頭髮。頭髮及肩或碰到後背時使用，感覺也很不錯喔！是減少線條、以上色為主的畫法。

▶ 及耳或及肩的側髮披散方式

描繪及耳與及肩的頭髮時，建議使頭髮自然垂下並分歧（碰到耳朵或肩膀而分開），這樣會比較自然。尤其是側髮，在碰到耳朵或肩膀時更容易受影響。以下來看看掌握髮型的方法與畫法。

1 先畫出沒有任何頭髮的頭部。

2 明確定出髮際線的位置。

3 沿著髮際線畫出側髮。耳朵上方的箭頭，是表示耳朵前後分歧的頭髮。雖然會因為畫風需求而有所不同，但基本上請先註記，耳朵會讓頭髮產生分歧，用上色表現也不錯喔！耳朵下方的箭頭，則是表示碰到肩膀時側髮與後方頭髮的分歧。當後方頭髮比較長時，頭髮會披散在背上，側髮也會自然地分歧。不過當然也有例外，這點還請注意。

POINT

說到例外，也有不受耳朵與肩膀影響的例外類型。例如下圖是個性十足的外翹髮型。充滿野性，彷彿是野獸般的髮型。愈偏離基本型，野性感越明顯。例如呆毛或剛睡醒尚未整理的頭髮，即可活用這種畫法，所以把這個畫法記起來應該會很實用喔！

螺旋捲髮的畫法

如果是畫公主風的髮型，常看到用螺旋捲髮來表現的側髮。以下將解說 2 種螺旋捲髮的畫法。

粗的螺旋捲髮

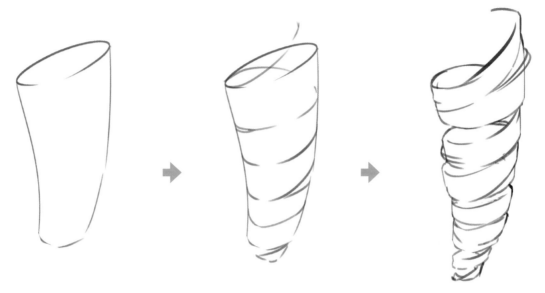

1 先畫個圓柱體。圓柱的尾端要縮小一點。

2 在圓柱體上加入切痕。請注意愈接近尾端間距愈窄。

3 拉開切痕，並加上細髮絲。讓髮束橫向或斜向錯開即可。

細的螺旋捲髮

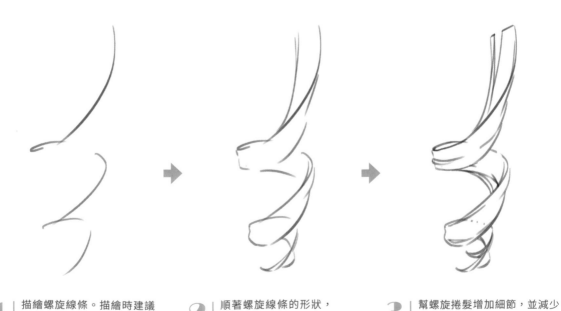

1 描繪螺旋線條。描繪時建議一邊思考繞圈圈旋轉的感覺。

2 順著螺旋線條的形狀，幫它加上厚度。

3 幫螺旋捲髮增加細節，並減少縮形感，就完成了。

在側髮與後方頭髮之間加入頭髮

若在側髮與後方頭髮之間加上頭髮，不僅可愛還可以讓角色個性更豐富。以下將介紹幾種類型。

Ⓐ 加入往後翹的頭髮

在側髮和後方頭髮之間加入往後翹的頭髮，這種效果如果從斜側面角度可以看得很清楚。

往後翹的頭髮效果類似呆毛，也帶點獸耳感，可營造毛茸茸的感覺同時增加髮量，會顯得相當可愛。

從正面也可以看出明顯的外翹感。請注意如果是描繪穩重的髮型，正面角度應該不太會看到外翹的頭髮。此外，如果讓正面角度有外翹頭髮但稍微長一點，同樣可以營造穩重感。或是使外翹的頭髮往內彎，也很可愛。若是把外翹的頭髮變短，則給人精神飽滿的感覺，或是類似獸耳的造型。

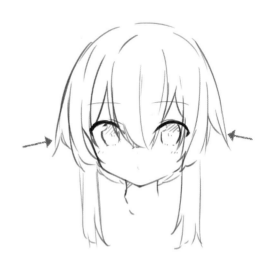

下圖是應用類型。在側髮與後方頭髮之間加入外翹的頭髮，但是外翹的頭髮之下還有長髮，並從耳朵上方的位置垂下，因此側髮看起來比較寬。這種畫法可運用於任何髮型，需要注意的是不容易取得視覺平衡。實際上如果畫成及肩並且往瀏海集中的畫法會比較可愛，但是下圖是只有臉沒有肩膀的例子，因此頭髮變成自然垂下的狀態。

Ⓑ 加入往內彎的頭髮

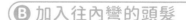

下圖是在側髮與後方頭髮之間加入長而內彎的頭髮。如果再加上細髮，可提升表現力。這種髮型也看不見耳朵，插畫感更明顯。你也可以像這樣利用各種方法加以活用。

讓髮絲更有變化的表現手法

以下將介紹如何應用到目前為止介紹過的頭髮畫法，讓髮絲衍生出更豐富的變化。

加上直線的髮絲

適用於細髮束的畫法。在漂亮的弧線中，刻意加上一條筆直的線條，以演繹不自然的感覺。這招雖然可以帶來吸睛效果，但是使用上比較難以活用。

平緩的弧線

替細髮束營造平緩的弧線。比左邊的直線略帶弧度，這樣可以和粗髮束形成差異，並營造飄逸的感覺，看起來相當可愛。

銳利的表現

我在第 36 頁介紹過這種「馬馬虎虎的髮尾畫法」，在此當作一種特殊類型，是刻意讓頭髮更銳利化的表現手法。若在其他髮束也添加有稜有角的線條，便能完成個性強烈的插畫。

直線的「く」字型

頭髮彎曲處呈「く字型」時，如果刻意畫成直線，可以營造帥氣感。請注意只有其中一條弧線畫得比較硬，光是這樣就足以展現個性。

直線的分叉

畫 M 字分邊的瀏海時，把往側髮撥的頭髮線條畫成直線。像這樣刻意把不醒目的地方畫得硬一點，是可以增添特徵的表現方法。

用一條線提升頭髮魅力的表現手法

這種畫法是把部分頭髮刻意只用「一條線」（而不是一束）來表現。頭髮的輪廓會更容易捕捉，也可增加設計感。想要用一條線表現的頭髮，可比照緞帶中間的橫線（一條線）來畫，藉此強化卡通感（誇飾感）以加深印象。如果只用線條來畫頭髮，上色部分就會減少，因此最適合用在想要保留線稿特徵的部分。

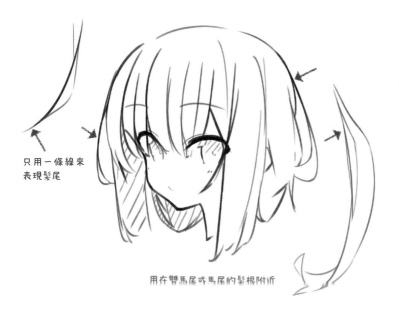

只用一條線來
表現髮尾

用在雙馬尾或馬尾的髮根附近

POINT

這裡介紹的畫法，很適合設計感強的插畫。如果多畫出一些細髮絲，活用效果應該會更棒。

 除此之外還有各式各樣的頭髮表現方法。頭髮可以展現個性，請務必追求屬於自己的頭髮表現手法。

線稿細節的強弱

光是在線稿上增添輕重強弱的變化，也可以改變頭髮的氣氛。

▶ 替線稿增添強弱的方法

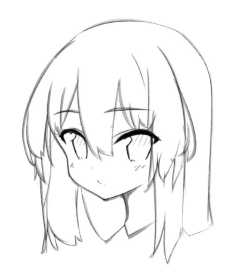

1 在草稿上描繪線稿時，線稿上的頭髮、肌膚，可以都用粗細一致的線條去畫。之後再增添強弱感。

2 這是將下層草稿隱藏後的線稿。雖然是用粗細一致的線條去畫，如果是以上色為主的畫風，線稿維持這樣就可以了。本例我是要示範替線稿增添強弱，所以接下來要在線稿上畫細節。

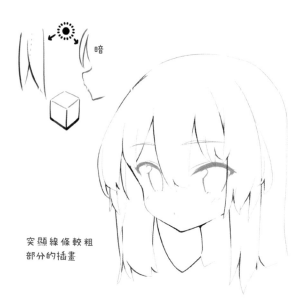

突顯線條較粗部分的插畫

3 首先思考光源位置，受光的部份的線條會比較細，不受光的部分線條較粗。本例瀏海和額頭很明顯，但是左邊瀏海的頭髮有些落在外面，因此位於內側的額頭看起來會比較暗。頭髮的處理也一樣，相反方向的頭髮會比受光處的頭髮還暗，因此線條較粗。

4 把左圖畫得更細緻些，線稿就完成了。我會讓細的頭髮再細一點，讓線稿的強弱更明顯。
因為線稿很醒目，在上色的時候就可以比較隨興。
至於是要以線稿為主，還是以上色為主，各位可以依畫風需要來斟酌描繪。

配合畫風調整變形度與細緻度

線稿的細緻度可依畫風調整。下面我用細節較少的動畫風筆觸為基礎，來介紹變形度與細緻度的強弱差異。

簡化細節的動畫風

簡化細節的畫法，是把一束束的毛髮畫得粗一點，連睫毛處也是。此外也可用眼睛細節來表現，眼睛的垂直高度愈長，插畫的變形感（卡通感）就會愈強（因為現實中的眼睛並不會這麼高）。如果根據這個比例去調整頭髮的粗細也不錯。

變形度低的畫風

本例的頭髮比左圖細，髮束的數量也增加了，並試著讓睫毛長一點。頭髮細緻但眼睛不大，整體印象會變得較為薄弱，可利用睫毛賦予眼睛特徵，或是用髮型強調臉部的細節。

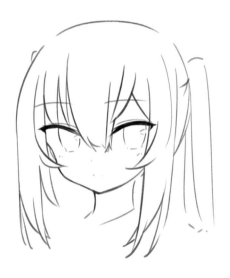

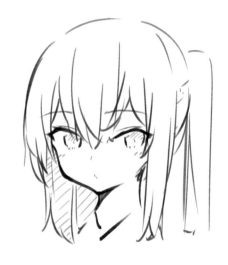

簡化細節並大幅變形的畫風

這是大幅變形後的線稿，與上面兩圖相比，可以看出頭髮的髮尾明顯不同，整個聚集在一起。眼睛給人很強烈的印象，因此稍微削弱臉部周圍的印象，藉此提升整體構圖的魅力，完成具有設計感的風格。建議把線稿畫得比上面兩圖更粗。

變形度低但細節多的畫風

加入很多非常細微的髮絲來調整臉部印象，因此睫毛也畫得比較細。這是屬於線稿很細緻，上色時會相對輕鬆的畫法。我自己也愈畫愈起勁呢（這就是畫頭髮的樂趣啊！）。

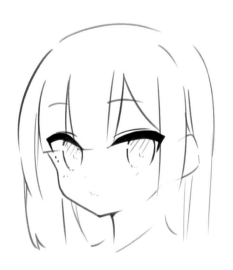

頭髮細緻度的印象差異

細節的多寡可以大幅改變角色給人的印象，也可以改變觀看者的視覺動線。下面來看看頭髮細緻度所產生的印象差異。

細節少的情況

下圖中，頭髮的細節較少，變形度相對較強。觀看者的視線應該會先落在臉部，接著再依序注意到頭髮和衣服。這種情況下，頭髮通常會仔細上色來提升細節。

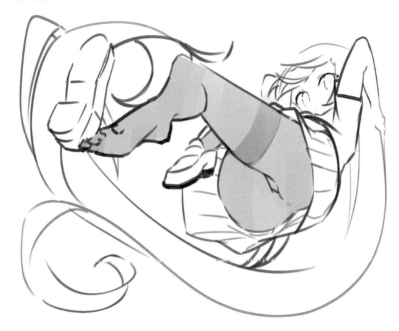

細節多的情況

頭髮細節較多時，觀看者的視線會從臉到頭髮完整地看過一遍。因為現階段只有線稿，之後可透過上色來調整細節。以我個人為例，我通常會直接以線稿做好視覺引導，因此上色大多是採取比較簡易的形式。

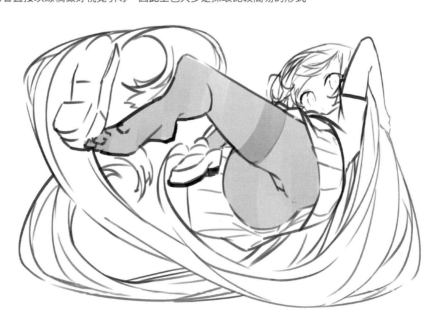

令人注意到頭髮柔順度的線條

下圖是我隨手亂畫的線條。或許有人會覺得莫名其妙，但我個人很喜歡這種放鬆亂撇的歪扭線條，並且會活用在我的線稿中。以下我將解說我的畫法，以及如何使線條變得更柔順。

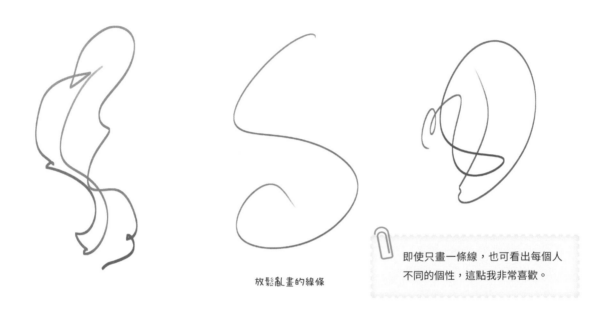

放鬆亂畫的線條

即使只畫一條線，也可看出每個人不同的個性，這點我非常喜歡。

基本上，我畫圖時會依照「草稿、底稿、線稿」這樣的順序。但有時候為了追求鬆散柔順的線條，我會省去一些步驟。要畫出柔順線條的方法，就是「畫線稿時盡量忽略底稿」。平常我們把草稿畫成底稿再描成線稿的方法，照著描繪線條會比較生硬，對畫頭髮來說，這是相當致命的。因此，我會建議在畫線稿時，盡量以忽略底稿的方式去畫線（不要照著描）。下面左圖是我的草稿、底稿，右圖則是線稿，你可以看出我幾乎無視底稿的線條。仔細描繪固然重要，但請注意別畫出過於生硬的線條。

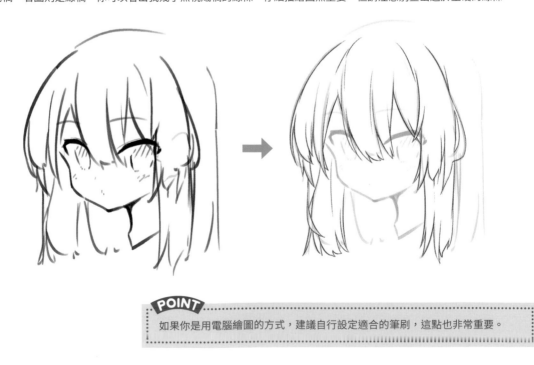

POINT

如果你是用電腦繪圖的方式，建議自行設定適合的筆刷，這點也非常重要。

髮型給人的印象（賦予角色不同個性）

為了讓大家了解髮型帶來的影響，下圖是只有髮型不同的比較圖。左右兩個角色的動作及表情、眼睛（吊眼、垂眼）、服裝等都相同，只有利用不同的髮型來改變角色的個性給人的印象。

齊劉海＋超長髮＋直髮

這種髮型有很強烈的穩重感，會給人端莊高雅的印象。適合清秀、千金小姐的形象。髮型本身有沉穩感，就會給人這樣的強烈印象。

M字瀏海＋超長髮＋雙馬尾

這種髮型具有充滿活力和朝氣的感覺，和左圖相比感覺會年輕很多，適合天真爛漫的活潑形象。雙馬尾髮型可表現帶點稚氣、可愛的感覺，會給人這種強烈的印象。若要營造份量感，可在側髮與後方頭髮的髮尾加點波浪。

04 臉的畫法

充滿魅力的髮型能替插畫加分,若再搭配可愛的臉更是如虎添翼。以下將分享我獨家的可愛臉蛋畫法。

畫臉的輔助線怎麼畫?

只要畫出比例好看的臉,就很容易掌握頭部的形狀線條,進而畫出充滿魅力的髮型。臉部輔助線畫法因人而異,以下我將分享其中一種畫法,也就是我自己的獨家技法。

右圖這種畫法是畫個圓形加上十字線,這方法很常見,但不太適合我。我並不擅長憑感覺就畫出臉部五官,即使畫出這種輔助線,我還是很難理解臉部五官的比例,甚至會畫不出來。

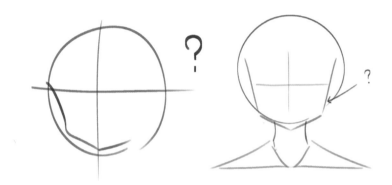

如果輔助線與草稿不正確,即使偶然畫出品質不錯的插畫,也不是照著輔助線畫出來的,下次畫的時候還是可能會徹底走樣,這樣的插畫會缺乏說服力

Paryi 的獨家畫法

接著要分享我獨家的畫法,是先抓出眼睛與下巴的位置,當作臉部輪廓的基礎,再去描繪五官的方法。下圖就是利用計算出來的輔助線來描繪的例子。
從下一頁開始,我會說明我描繪各種臉部角度的詳細畫法。當然,我的畫法並非絕對正確,大家只要當作其中一種例子來參考即可。

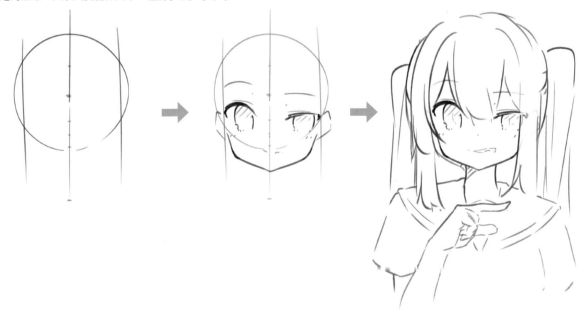

不同方向的臉部畫法

以下將介紹描繪正面、側面、斜側面臉部的方法。全都是先畫圓，然後算出基準線再開始畫。此外，也會介紹應用範例。

⯈ 朝向正面的臉

1 先畫個圓。徒手畫、畫不準也沒關係。

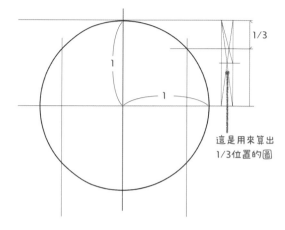

1/3

這是用來算出
1/3位置的圖

2 把圓用十字分割，然後畫出切掉左右兩邊的線條。

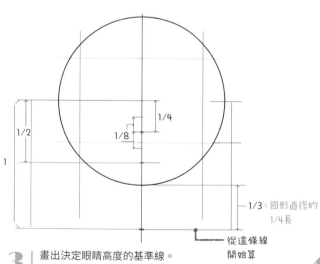

1/2

1/4

1/8

1

1/3＝圖形直徑的
1/4長

從這條線
開始算

3 畫出決定眼睛高度的基準線。

1/3

1

眼睛上緣的基準線。
畫鬥雞眼時，可以把
基準線從中間或下緣
移動到2/3的位置

眼睛下緣的基準線。
畫笑臉時，此基準線
會稍微往上移動

4 畫出決定眼睛寬度的基準線。

我在這邊介紹我獨家的畫法，我是以安德魯・路米斯 (Andrew Loomis) 的人像技法為基礎，延伸為美少女插畫用的
描繪技法。安德魯・路米斯是美國知名的插畫家，著有多本插畫技法書。在他的著作中，有清楚明確地解說繪畫時
應該記住的技巧，因此從初學者到高手，尤其是想要學習正統角色插畫的人，應該都聽過或被推薦過要認真地熟讀
他的書。台灣已有《人體素描聖經》、《肖像素描技巧指南》等多本中文翻譯版本 (皆由大牌出版社出版)。

5 接著就以步驟 4 的基準線為準，
畫出眼睛。

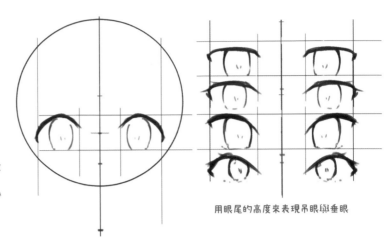

睜眼時的眼睛高度與瞳孔大小，可以依畫風做
調整。也可讓眼睛從基準線稍微移開或靠近。
如果要畫貼近現實的眼睛，建議在步驟 4 改變
基準線的畫法，讓眼睛分開一點會比較自然

用眼尾的高度來表現吊眼與垂眼

POINT

描繪的重點在於讓左右眼尾的眼白部分緊貼基準線。
前面畫的基準線是用來畫眼睛的，因此如果睫毛超過
基準線也沒關係。

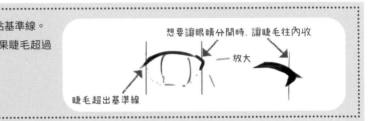

想要讓眼睛分開時，讓睫毛往內收

放大

睫毛超出基準線

6 接著畫下巴。在眼睛下緣的基準
線～圓形下緣的長度約 1.5 倍長
的位置畫出一條基準線，以此線
作為下巴的下緣。

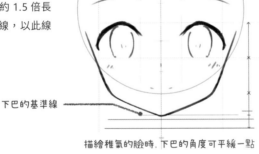

下巴的基準線

描繪稚氣的臉時，下巴的角度可平緩一點

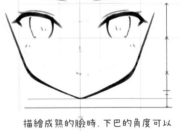

描繪成熟的臉時，下巴的角度可以
稍微銳利一點

7 決定頭頂的位置，即可畫頭髮。
如果是稚氣的臉，從眼睛上緣的
基準線往上移動 2 倍的眼睛高度
為頭頂；如果是成熟的臉，頭頂
位置略低於 2 倍的眼睛高度才會
比較好看。請依畫風來選擇。

我是習慣從眼睛開始畫臉部的
插畫家。因此我曾經花很多年
去研究如何把眼睛比例畫好。
這裡所介紹的方法，是我力求
眼睛比例好看而決定的畫法。

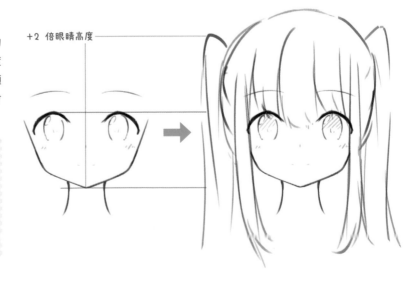

+2 倍眼睛高度

▶ 正側面的臉

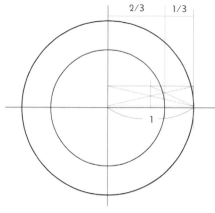

1 | 比照畫正臉的方法，先畫出相同的圓，
再於內側大約 1/3 的位置畫另一個圓。

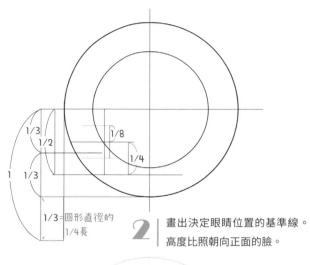

2 | 畫出決定眼睛位置的基準線。
高度比照朝向正面的臉。

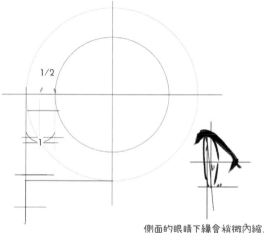

側面的眼睛下緣會稍微內縮，
請注意這點並加以調整

3 | 抓出外圓到內圓距離 1/2 的位置與寬度，
在這個位置畫出眼睛。

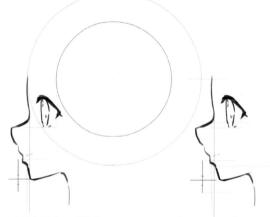

這是鼻梁（中心線）與下巴的
寬度相同的例子

鼻梁比下巴前面的例子
（多用於稚氣的畫風）

4 | 以眼睛為基準，畫出與正面的臉相同高度的嘴巴和
鼻子。嘴巴和鼻子的凹凸輪廓可依畫風調整。

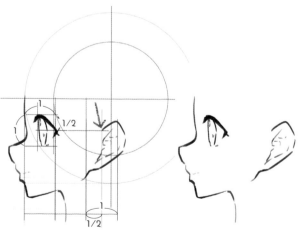

5 | 算出耳朵的位置。在額頭到眼尾距離大約 2.5 倍的
位置，設定為耳朵上緣的起始點。

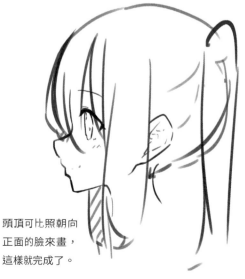

6 | 頭頂可比照朝向
正面的臉來畫，
這樣就完成了。

接著要畫朝向斜側面的臉，畫的時候請一邊確認正面與側面的臉，這點很重要。

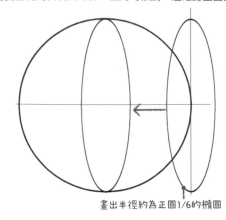

畫出半徑約為正圓1/6的橢圓

1 畫圓（正圓與橢圓）。把橢圓移動到正圓的中心。

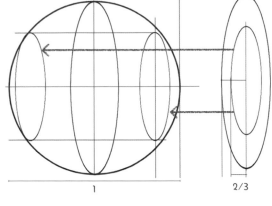

2 在右邊橢圓的內側，再畫出 2/3 大小的橢圓。畫好小橢圓後，將其移動至正圓的左右兩邊。這是用來決定臉部左右切線的圓。

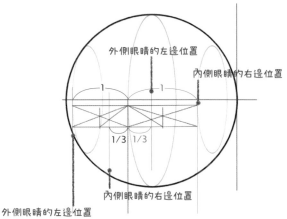

外側眼睛的左邊位置

內側眼睛的右邊位置

內側眼睛的右邊位置

外側眼睛的左邊位置

3 畫出決定眼睛寬度的基準線。
如圖算出用來畫左右眼睛的 1/3 位置。

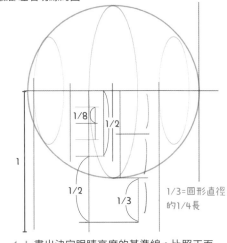

1/3=圓形直徑的1/4長

4 畫出決定眼睛高度的基準線。比照正面與側臉的位置即可。

5 眼睛的輪廓⋯⋯⋯⋯眼睛的位置。

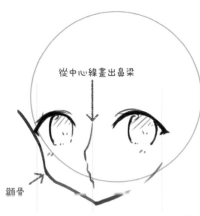

從中心線畫出鼻梁

顴骨

側臉的下巴如果畫得比鼻梁更靠近喉嚨，則建議把斜側面的下巴尖端畫在稍微偏離中心線的位置。鼻子與嘴巴的位置也以側臉為基準去畫

尖下巴的情況

6 眼睛的輪廓⋯⋯也可依照個人喜好畫成大的或圓的，但是在畫的時候必須注意顴骨的高度。

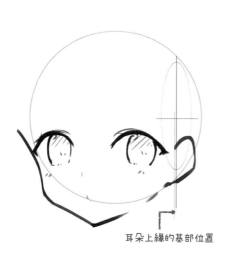

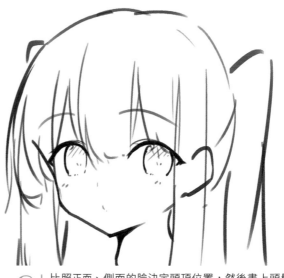

耳朵上緣的基部位置

7 算出耳朵的位置。在右邊(外側)橢圓的中央略偏的位置,設定為耳朵上緣的起始點。

8 比照正面、側面的臉決定頭頂位置,然後畫上頭髮就完成了。

POINT

到了步驟 ⑥ 已經大致畫好斜側面的臉,但是好像不夠可愛。以下要利用畫側臉時用到的位置圖,來替斜側面的臉增添可愛度。

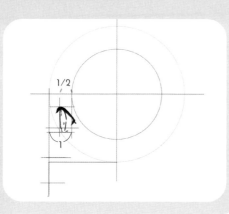

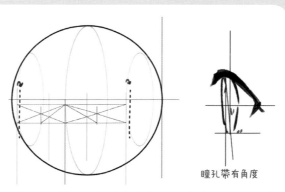

瞳孔帶有角度

原本另一側的眼睛會因為角度的關係而變窄,而這一側的眼睛則顯得較大較寬。此外,瞳孔也會帶有角度。

思考上列因素之後再畫眼睛,如上圖般微調眼睛寬度,並且替瞳孔增添角度。

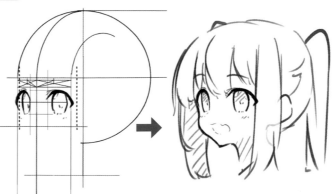

斜側面的角度愈大,會愈接近側臉,因此加上角度。另一側的眼睛變形的程度較大。若是超過 45 度的斜側面臉部,畫法請參考下頁。

以下將介紹如何應用上一頁所學的斜側面臉畫法，畫出角度更明顯（這次是 45 度）的臉。

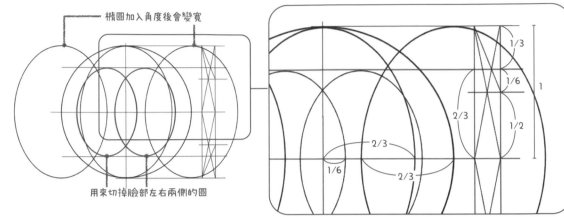

橢圓加入角度後會變寬

用來切掉臉部左右兩側的圓

1/3
1/6
1
2/3
1/2
2/3
1/6
2/3

1 比照斜側面的畫法，算出切割圓的大小。

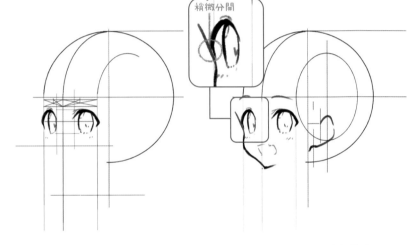

稍微分開

2 靠內側的圓（畫正面時剪去左右寬度的地方）將會落在看不見的位置，因此在步驟 4 利用睫毛與臉部輪廓稍微分開的畫法，加入二次元的掩飾。

3 比照正面、側面、斜側面的畫法，畫出眼睛的基準線。靠內側（另一側）的眼睛請依基準線畫窄一點。

4 原本睫毛會緊貼臉部輪廓，這裡要加點二次元的掩飾，因此把睫毛與臉部輪廓畫得稍微分開一點。

5 這就是完成後的模樣。

POINT

畫好斜側面後，若再改變角度，也可以畫出如右圖的插畫。

⤷ 往下看的臉

這裡將介紹稍微隨性的畫法，作為應用範例。

1 ｜ 比照相同的方法畫個圓。

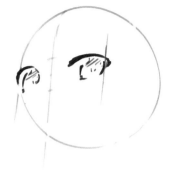

2 ｜ 畫出眼睛位置的基準線，然後畫眼睛。因為是仰角構圖，所以眼睛上面感覺較寬。

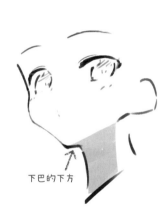

下巴的下方

3 ｜ 描繪臉部輪廓，然後畫出耳朵等部位。這裡可稍微露出下巴的下側線條，可替仰角構圖增添說服力。

4 ｜ 決定頭頂的位置，畫上頭髮即可。因為是往下看，所以幾乎看不見頭頂。

前面教大家的是明確計算出眼睛與下巴位置的畫法，可畫出具安定感的圖。在大家尚未習慣畫臉之前，用上述方法去畫我覺得是很不錯的學習方法。

不過，在多方摸索的過程中難免會走樣（或是出現某些怪癖）。以我來說，我想要靠插畫家這份工作謀生，因此試著省略基準線，直接在腦海中畫線，總算練就出只畫出最低限度之線條的畫法。一旦記得漂亮比例的畫法，即可掌握那種感覺，之後再藉由不斷地嘗試和練習，即可越來越進步。當你憑感覺畫不好時，可先計算位置後再畫；穩定後再回到憑感覺去畫，就像這樣反覆去嘗試。如果依計算畫出來就不可愛，可能是畫風不對，我就會去調整計算公式。

之前也曾提過，臉的畫法會隨畫風而有極大差異，最終還是得找出適合自己的畫法。

眼睛與眼珠的畫法

以下要介紹眼睛與眼珠的各種畫法。

眼珠的形狀類型

眼珠的形狀有以下多種類型。

左右對稱的橢圓型

蛋型

倒蛋型

正圓型

變形的橢圓型

四邊型

眼珠內的光點類型

眼珠內的光點（高光）也有以下多種類型。

橫長的橢圓光點（左）

橫長的橢圓光點（右）

變尖的反光（左）

大範圍的反光

正中央的光點

緊鄰睫毛的反光細線

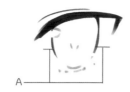

眼珠的寬度

接著來看看如何決定眼珠的寬度。

A 眼珠本身的寬度較窄
B 眼珠大因此寬度較寬

畫法雖然多少有點差異,不過只要觀察眼白的寬度即可看出給人的印象。
A 的眼白寬度看起來比 B 大。因此 B 會給人比較稚氣的感覺。就像這樣,在畫眼睛時,可以用眼白的留白為基準來決定畫風。

C 眼珠的邊緣
D 瞳孔

C 的眼珠,因為邊緣較粗(也可以塗顏色),因此眼珠給人的印象不輸給睫毛。
若眼珠的邊緣較細,觀眾就比較不會注意到眼睛。因此,如果希望觀眾注意到眼睛以外的地方,就可以試著把眼珠邊緣畫細一點。

D 的瞳孔,邊緣如果粗一點會顯得非常可愛,給人流行時尚的感覺。瞳孔的邊緣如果是呈中等粗細,效果也很可愛。

眼睛的類型

以下介紹可用於各種情況的眼睛類型。也請注意搭配的睫毛類型。

垂眼、睜大眼

垂眼、鄙視眼

彷彿順著箭頭線條的睫毛也很可愛。像這樣決定眼睛的畫法時,著能注意到線條方向會更好

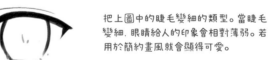

把上圖中的睫毛變細的類型。當睫毛變細,眼睛給人的印象會相對薄弱。若用於簡約畫風就會顯得可愛。

普通眼睛、睜大

普通眼睛、鄙視眼

粗　　粗

細

睫毛左邊細,中間和眼尾則是粗睫毛。為了改變睫毛的印象,先決定出「細、中等、粗」的粗細程度。如此一來即可進一步思考「細、粗、粗」的睫毛、「粗、中等、粗」的睫毛等各種組合

吊眼、睜大

吊眼、鄙視眼

睫毛的印象由左到右依序為「粗、中等、細」

替睫毛加入細微外翹的類型,會給人強烈的印象。請根據想要營造的眼珠印象去分配睫毛的比例

眼珠與瞳孔光點都用細線的類型

睫毛加上外翹的類型。眼珠的邊緣變粗

減少外翹的粗邊睫毛類型

睫毛的改造方法

以下介紹各種改造睫毛的思考方向。

一般的睫毛

把睫毛從上面挖除的畫法。雖然設計感強烈，但是因為削減掉部分的睫毛，印象相對較為薄弱

在睫毛下面又長出睫毛的畫法。因為覆蓋到部分的眼珠，會降低眼珠的視覺印象。非常適合畫俯視角的眼睛

配合臉部方向的睫毛畫法

介紹配合臉部方向來描繪睫毛的方法。

正面角度的眼睛。可以清楚看出左右兩側睫毛的寬度是50%：50%

轉向斜側面角度的眼睛。請調整睫毛的左右寬度，變成左30%：右70%

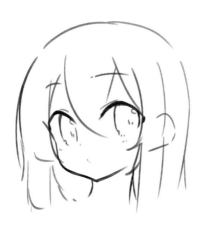

臉部朝向斜側面時，眼睛的畫法有其特徵。睫毛建議以左右寬度30%：70%為基準去畫

正側面的眼睛

描繪更斜側面的眼睛時，可活用第66～67頁說明的正側面眼睛的畫法。斜側面多少會受到下眼瞼的影響，描繪時請注意這點

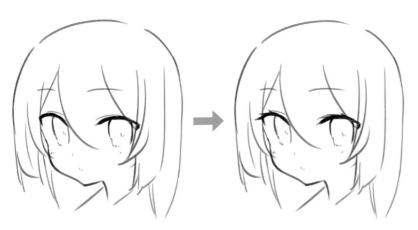

朝向斜側面眼睛的方向去畫睫毛時，因為是朝向畫面的左側，所以睫毛也是畫成往左側生長的樣子

調整畫風的技巧

以下介紹重新描繪輪廓來調整畫風的技巧。下面的左右兩張圖，是 201X 年代左右的插畫中常見的畫風。請試著比較左右圖的眼尾紅色橫線的長度，可知左邊的比較長，右邊的比較短。相對地，眼睛到下巴的紅色直線長度也有所變動。這些細微的調整會導致右圖的年齡看起來比左圖年輕。此外，臉部朝斜側面時的觀察方法，也會受到這個差異的影響。

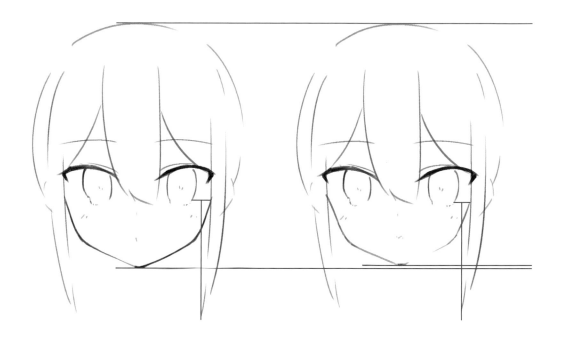

請看下面的兩張圖。箭頭指向下巴的起始線條，此處的畫風差異讓左邊的插圖與左上的插圖一樣，因為下巴幅度大而變成下巴未經削減的形狀，是一種為了提升可愛度的插畫表現。右圖的顴骨則是為求真實感，削減了顴骨上面的部分。如果你不想削減這麼多，可調整削減程度，大約抓左右兩圖的中間值，同樣也會很可愛。像這樣依畫風調整臉部輪廓，是相當重要的技巧。

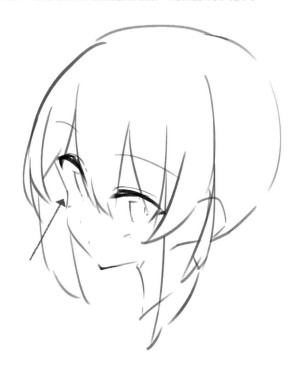

根據服裝與角色來搭配髮型

髮型與服裝的組合，是角色塑造的重要關鍵。下圖是以內彎超長髮的髮型，搭配垂眼、靦腆的姿勢，只有改變服裝。
這個組合可以塑造出可愛、自然大方的容貌。請觀察髮型與不同服裝的搭配程度。

連身洋裝

讓角色穿著簡單的連身洋裝。裙裝充滿可愛氣息，輕鬆
完成自然且協調的可愛插畫。

背心＋短褲

讓角色穿著有點男孩感的服裝。這套衣服也很可愛，是
想要給充滿活力的孩子所穿的衣服。若搭配項鍊等飾品
也會很可愛，不過目前的髮型有點不搭。頭髮也是表現
個性的一個要素，若能與服裝搭配，即可提升可愛度。

Chapter **2**

髮型與髮飾

本章將會解說可強化角色個性的髮型搭配方法。
包括雙馬尾或馬尾等綁起來的髮型、搭配獸耳
或長角等非人類的元素、以及使用髮夾或圍巾
等配件時的描繪技巧。

01 綁髮的思考方法

髮型除了長度與捲度的變化之外，還可以綁成馬尾或是編髮等造型。以下說明描繪時需要注意的地方。

綁髮的結構

把頭髮綁起來時，下面的頭髮會往上提，而綁髮的反作用力則會讓頭髮彎曲，因此綁髮的髮尾會參差不齊。利用齊剪的髮型來思考會比較容易理解，下面就以此為例來說明。

綁髮的長度

右圖就是將齊剪的長髮綁成雙馬尾的例子。A 是從頭頂到綁橡皮筋的位置（中間的圖的斜線部分），此區的頭髮在綁髮後也不會被提高，因此長度差不多落在 D 的位置。

從 B 被往上綁的頭髮，從 B 到 A 的距離大約就是從 D 會往上提升的高度，差不多會落在 C 的位置。

如上述說明，A～B 的距離差會表現在 C～D 上，C～D 間如果有參差髮尾會很可愛。簡單來說，就是 B 的頭髮長度差不多在 C 左右。綁髮會改變披散的頭髮長度。

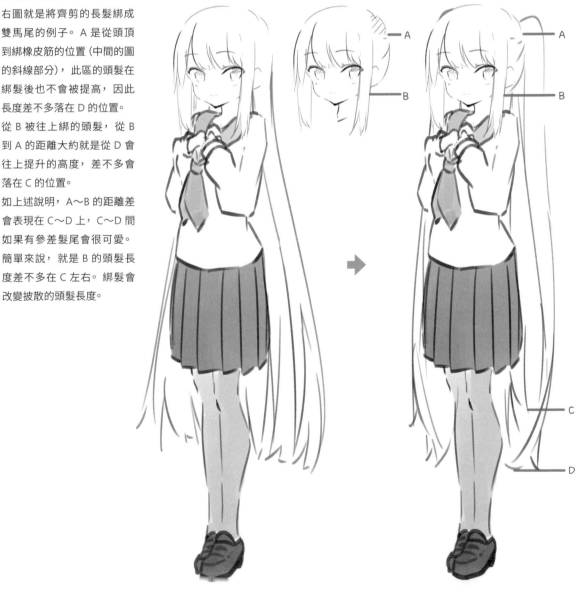

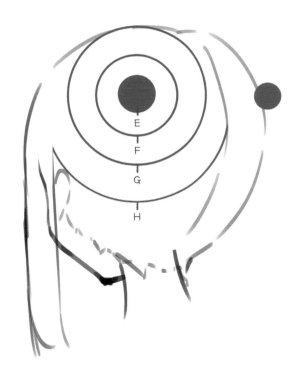

綁起時的髮量

E 是用橡皮筋等髮飾綁住的位置。髮量會隨 H ＞ G ＞ F ＞ E 的順序逐漸減少。不妨想成頭髮會往綁髮的位置聚集。

下圖是綁起來的髮束末端示意圖。依上圖的說明，髮尾會變細。往兩側散開的箭頭是從 FG 垂下的頭髮，越靠近髮尾根數會越少且越分散，因此會稍微往兩側散開。在畫馬尾或側雙馬尾等髮型時如果有思考到這些，可大幅提升真實感。讓頭髮散開看起來比較自然可愛，這點很重要，但更重要的是理解為何頭髮散開會變可愛的本質。

不只是綁起來的頭髮，一般披散下來的頭髮也可比照相同的思維，去畫出散開來的感覺。

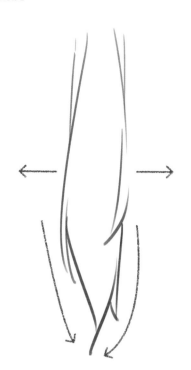

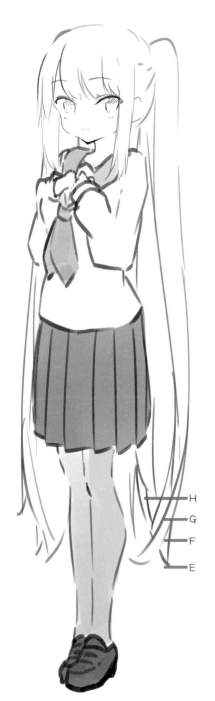

02 綁髮的畫法

在第一章已經介紹過幾款綁起來的髮型，這裡要來看看更詳細的畫法。

雙馬尾

把頭髮綁成左右兩條馬尾，這種髮型稱為雙馬尾。根據綁的位置，就可以變化出各式各樣的造型，以下會介紹四組綁雙馬尾的位置。首先，來看看綁在●和▲位置時的畫法差異。

●的位置

下圖是由上往下看時的雙馬尾位置。●是一般雙馬尾的位置。正面角度可看出雙馬尾（綁起來的頭髮）往後傾斜。綁在這個位置，正面給人的印象會比較薄弱，但從斜側面看會顯得非常可愛。

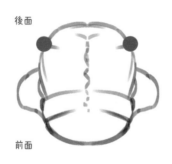

後面

前面

綁在這個位置

▲的位置

由上往下看時，雙馬尾會落在頭部兩側。從正面角度也可看見頭部兩側的雙馬尾，正面給人的印象強烈，但斜側面與●的位置相比，給人的印象較為薄弱。可說是有點特殊的髮型。

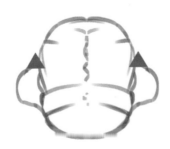

接著來看看右圖的◆與■位置的雙馬尾。左頁的綁髮位置接近頭頂，而這邊則是位置偏低的類型。描繪雙馬尾時，前後位置固然重要，但光是改變上下位置，也能塑造出各式各樣的髮型。請替角色綁個可愛的髮型吧！

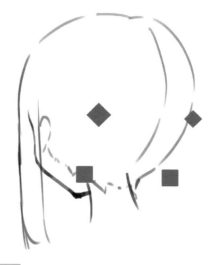

◆ 的位置

綁的位置比左頁的雙馬尾還低，但是沒有下雙馬尾那麼低，可以給人沉著穩重的感覺。如果把雙馬尾變細並且披散，則變成樸素的半雙馬尾。

■ 的位置

綁在耳朵以下、靠近髮際線的位置，通稱為「下雙馬尾」。畫這種髮型時，髮束的粗細會大幅改變角色性格。用辮子（p.88）替代髮圈也是個不錯的選擇。

只有插畫做得到的障眼法

雙馬尾就是要看到兩條馬尾才可愛。舉例來說，左圖靠內側的馬尾，因為髮際線與高度未達基準點，所以現實中只能看到垂下來的髮尾部分。此時我會動點手腳，畫成如右圖的插畫，讓靠內側的馬尾稍微露出來。箭頭指的地方就是我動手腳的地方，這樣畫更能展現雙馬尾的可愛。如果你不想造假，只要把右側（靠外側）的馬尾也畫高一點就可以了。我覺得只要能夠畫出可愛的插畫，隨心所欲地去畫也沒有關係。

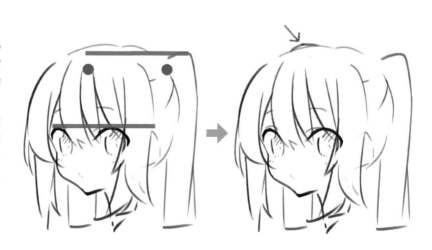

馬尾

馬尾與雙馬尾的不同之處，就是後面綁的位置只有一個。綁髮的高度不同，
表現方法也會有所差異，以下將介紹 ● 和 ■ 的位置與效果。

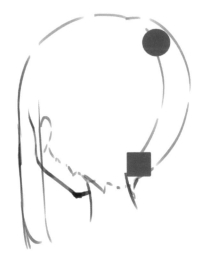

● 的位置

一般的馬尾是綁在●的位置，給人活潑有朝氣的印象。想要同時營造可愛與
活潑感時，這是相當好用的髮型。因為是把後方頭髮全部綁成一束的髮型，
所以髮量會是雙馬尾的兩倍。

從正面角度可以看到一些綁在後面的頭髮，
建議也把脖子後面的頭髮稍微畫出來。因為
左右兩側會顯得有點空虛，除了透過動作去
彌補，也可利用飾品或髮夾提升可愛感。

從斜側面看時，左右兩側的空虛感消失了，
不過下巴一帶會變得空虛，此時也可以利用
衣領、圍巾、連帽上衣等配件來修飾頸部。
此外，後頸會因為側髮的長度而看不到。

■ 的位置

綁的位置比●還下面的類型。比起展現時尚的高馬尾，這種髮型比較像是為了
煮飯或做家務而隨意綁起來的感覺，會給人強烈的家庭感或溫和樸實的印象。
另外也有為了方便運動而綁起來的感覺。

這個髮型如果畫正面角度，給人的印象非常薄弱，只看得到脖子後面的頭髮。
若是畫斜側面的角度，則會呈現看不見後頸的可愛髮型。

POINT

下圖是用■位置的綁法，但依照
箭頭所示的形狀加強了披散感。
是因綁法而大幅改變印象的髮型。

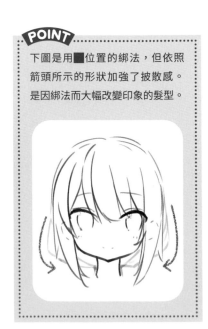

側馬尾

這是把後方頭髮綁在側邊的髮型。從正面看時，頭髮的特徵會非常明顯，想要表現有別於一般髮型時即可使用。

側馬尾會給人精力充沛的印象。如果是小女孩，側馬尾的長度大約落在肩膀附近；如果是國、高中生以上的年紀，則畫成過膝長髮，看起來就會很可愛。有些角色設計畫成超長側馬尾也十分可愛。

此外，也可以做點變化，例如加入捲度，或是改變馬尾的粗細等。瀏海的搭配上，比起齊剪，更適合 M 字型或七三分的瀏海。

左側的位置

從斜側面看的時候，可得知此角度能看見大部分的側馬尾。會讓人印象深刻，感覺相當可愛。

右側的位置

側馬尾與上圖位置相反的類型。從這個角度看時，大部分的馬尾都會被頭部遮住，印象顯得薄弱。

若能活用髮箍或耳環等配件來強化頭部印象，把側馬尾配置在靠內側或許也不錯喔。

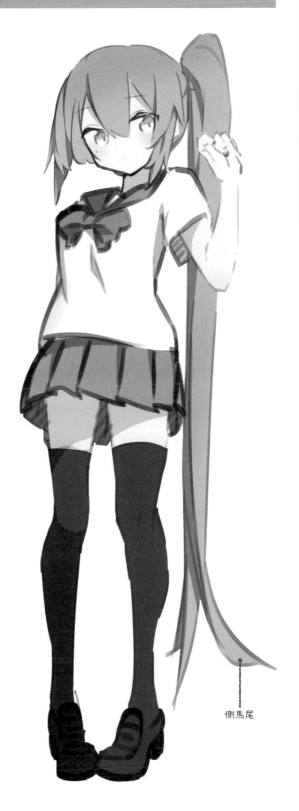

側馬尾

綁髮時的處理

右圖是頭髮放下和綁起來的差異。頭髮綁起來時的畫法不太一樣，以下就來看看。

下圖是頭髮綁起來時的描繪範例。

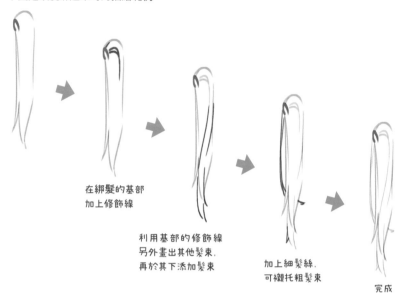

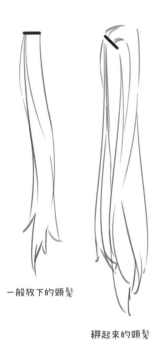

在綁髮的基部
加上修飾線

利用基部的修飾線
另外畫出其他髮束，
再於其下添加髮束

加上細髮絲，
可襯托粗髮束

完成

一般放下的頭髮

綁起來的頭髮

雙馬尾的細節差異

右圖中，左邊的雙馬尾並沒有畫太多細節，
右邊則有描繪細節。增加細節可將髮流集中
在雙馬尾，並將視線引導到這邊。在線稿的
階段先畫好頭髮的細節，上色也比較輕鬆。

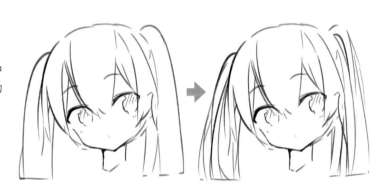

簡單替雙馬尾加上修飾線的差異

右圖中，左邊是細節不多的雙馬尾，右邊則
僅加入一點點修飾線，如箭頭所示。
從兩圖的差異就可以看出修飾線的重要性，
可以增加馬尾的份量，提升可愛感。

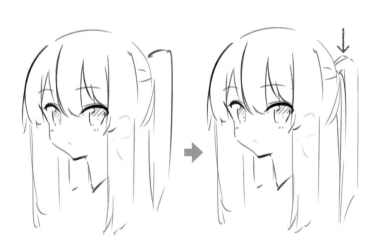

頭髮綁起來時的髮束感和厚度

頭髮綁起來時，綁住的地方會比較細，愈到髮尾則會愈散開。如右圖的畫法，建議先從基部決定髮束的粗細再開始畫，應該會比較容易。此外，畫線稿時多注意髮束的厚度，就能呈現自然的立體感。

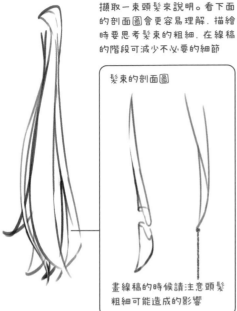

擷取一束頭髮來說明。看下面的剖面圖會更容易理解。描繪時要思考髮束的粗細。在線稿的階段可減少不必要的細節

髮束的剖面圖

畫線稿的時候請注意頭髮粗細可能造成的影響

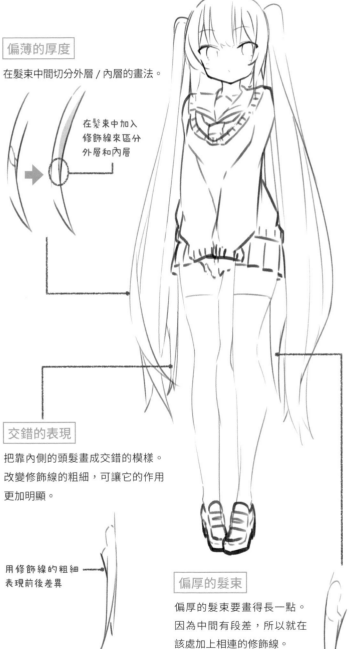

偏薄的厚度

在髮束中間切分外層／內層的畫法。

在髮束中加入修飾線來區分外層和內層

交錯的表現

把靠內側的頭髮畫成交錯的模樣。改變修飾線的粗細，可讓它的作用更加明顯。

用修飾線的粗細表現前後差異

偏厚的髮束

偏厚的髮束要畫得長一點。因為中間有段差，所以就在該處加上相連的修飾線。

頭髮繞到後面的表現方法

箭頭的部份，是繞到後面的頭髮。這裡是用修飾線來表現厚度。具有厚度的髮束，髮尾也可能變細，因此在這些地方的線稿多畫了點細節。

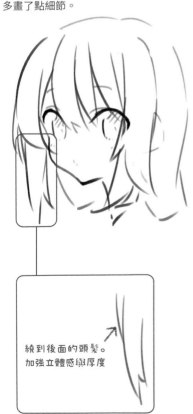

繞到後面的頭髮。加強立體感與厚度

編髮的畫法

常見的綁髮除了紮成馬尾，還可以編成辮子，以下就介紹各種編髮的畫法。

三股辮

用三條髮束編成辮子的方法，有正編和反編之分。正編的三股辮，是把左右兩側的髮束由外側往中間交錯互繞。綁的時候，有快編法和從基部開始仔細綁辮子的方法。其他還有四～七股辮等特殊的造型。

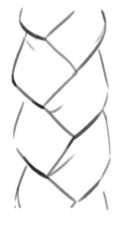

反股辮

反股辮是把三股辮逆向操作，將左右兩側的髮束由內側往中間交錯互繞。如果在插畫中畫這種辮子，可替畫面製造差異性，提升注目度。

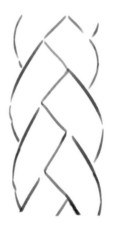

三股辮（圓弧型）

這是將正編與反編反覆交錯互繞的編法。交錯的髮束，正面與反面的視覺效果完全不同。

從正面看到的圖

POINT

以下介紹畫三股辮的簡單方法。首先畫兩條等長的直線，接著在中間平均加入鋸齒線，最後再補足髮束的厚度，就完成了。

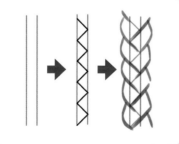

若是畫仰角或俯視角，可再加入透視變化。

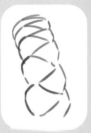

魚骨辮

魚骨辮，顧名思義是一種編成魚骨狀的辮子。因為每次抓取的髮束較細，所以編的時候很花時間。此編髮比較少見，如果有更多人知道這種編法就太好了。

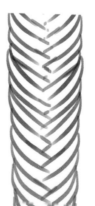

繩狀編髮（右）

繩狀編髮是把兩束頭髮扭轉在一起的編法。也有用三束編的繩狀編髮。

三股辮　變化型

使用粗、中、細三種髮束去編辮子的技巧。編法不難，請把它當作與普通辮子相同的一種表現手法即可。

三股辮　圓弧型　變化型

這是使用粗、中、細三種髮束，比照圓弧形三股辮去編的方法。

三股辮　拉鬆型

把綁好的三股辮與繩狀編髮刻意弄亂（拉鬆）的方法。當它自然融入畫面或是添加動作時會變得很可愛。

三股辮的應用 1

將側髮與後方頭髮用三股辮分隔開來的髮型。可說是辮子的簡單應用範例。

綁辮子基本上會感覺比較樸素，因此不將長髮全部綁起來，僅抓局部髮束綁成辮子，藉此營造亮麗感的三股辮髮型。

局部的編髮

三股辮的應用 2

將獸耳髮型周圍頭髮的上面與兩側扭轉，再跟下方頭髮綁成三股辮的髮型。有的人會以為「這裡的頭髮無法編成辮子」，這就是一款打破既有印象的髮型。試著發想各種應用方式，衍生出嶄新的髮型吧！

03 髮型的各種表現方式

除了綁髮和編髮，髮型還有無限可能。以下將介紹各式各樣的表現方式，包括搭配髮飾、獸耳或圍巾等漫畫中常見的造型。

露出耳朵的造型

以下要介紹把側髮變細、讓耳朵露出來的造型。

正面

把側髮變細，就可以讓耳朵露出來，藉此營造可愛的感覺。這樣一來，後方頭髮的左右兩邊就會顯得比較豐厚，這也是特徵之一。

斜側面

畫斜側面的時候，幾乎能看見完整的耳朵。若把鬢角的髮束畫細一點，可讓後方頭髮看起來較為豐厚。此例看得見耳朵後方的髮際線，可強調露出耳朵的美感。

接近正面的歪頭表情

有別於斜側面的構圖，這是因為歪頭（頭部傾斜）露出耳朵，可看見大部分的髮際線。歪頭時若注意側髮，可看出上面的頭髮會垂落下來。

側面

正側面的臉可明顯看見耳朵。若先對側面角度有概念，在畫其他角度時就會比較容易想像。

耳朵若隱若現時的畫法

耳朵露出來與否，各有不同的魅力。以下就以雙馬尾髮型為例，介紹如何將遮住耳朵的狀態 Ⓐ（紅框圈起來的部分），修改為露出耳朵的畫法。

Ⓐ 遮住耳朵的狀態

看不見耳朵的狀態。側髮較粗，稍微把後方頭髮撥到前面，因此會遮住耳朵。這是基本常見的可愛髮型。

Ⓑ 露出耳朵的狀態

把側髮撥到後面的畫法，是露出耳朵的基本處理方式。因為把側髮綁進雙馬尾，所以會從雙馬尾根部露出一些短髮絲。當然也可以不畫，不過還是建議將這種畫法記起來。

Ⓒ 露出一點點髮際線

只畫一點側髮，稍微露出髮際線的畫法。同樣是把側髮綁進雙馬尾中，所以雙馬尾會露出一些短髮絲。這種畫法會露出耳朵，同時用瀏海遮住髮際線。不只可以讓頭髮勾到耳後，還讓部分瀏海遮住耳朵，這樣更顯得可愛。

Ⓓ 用辮子突顯耳朵

把左下方的頭髮綁成辮子，並且繞到後面的髮型。把髮夾或髮圈改成辮子，這樣的安排更別出心裁，並且將視線誘導至耳朵上方的區域。這種髮型會加深頭髮往後綁的印象。

精靈耳的造型

下面介紹的是擁有精靈耳的角色造型。這裡要介紹的是通常屬於正派角色的精靈耳造型，如果是畫惡魔族和混血精靈的耳朵，感覺要更短一些。此外，有些角色設計是讓耳朵彷彿長出天使翅膀的造型，也可以參考下面所說的重點來描繪。

正面

從正面角度看，精靈耳幾乎不會對頭髮造成任何影響。只有耳朵變長，其餘只要比照先前介紹過的畫法即可。

斜側面

精靈耳的耳朵內側（靠臉側）的鬢角不會勾到耳後，至於耳朵上方的側髮，則會與後方頭髮混在一起。精靈耳的特徵就是長耳朵，無論髮量再多也不會遮住耳朵。

接近正面的歪頭表情

與右上圖不同，這是把側髮撥到耳朵前面的髮型。右上圖中看不到靠內側的耳朵，在歪頭時就看得見了。左右耳的頭髮都呈現被耳朵區分出前後的狀態，尤其是靠內側的耳朵下方是否有形成空隙，這會大幅影響精靈耳角色的印象。

正面（瀏海中分）

這是適合成熟漂亮精靈的髮型。瀏海並非整齊的中分，而是使其自然垂放，讓頭髮略顯凌亂的中分，是非常適合精靈的髮型。精靈大多給人長相漂亮的印象，因此很適合這種奇幻風的髮型，這是人類學不來的髮型。

獸耳的造型

除了精靈耳之外，還有加上獸耳的造型，差別在於獸耳帶有動物的毛髮。以下解說這類造型的畫法。

獸耳朝向前面的類型

把獸耳的濃密毛髮畫在比側髮還上面的位置，會顯得很可愛。這只適用於獸耳朝向前面的類型。

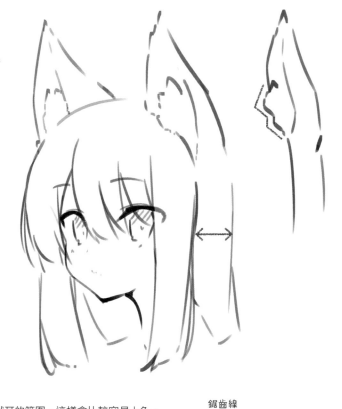

獸耳朝向旁邊的類型

如果在獸耳的上緣畫出修飾線，即可利用修飾線界定獸耳的範圍，這樣會比較容易上色。不過，毛茸茸的感覺就會變得比較薄弱。本例刻意擦掉耳朵上緣的修飾線，讓箭頭所示的鋸齒線消失，即可藉此強化毛茸茸的感覺。

也有些角色會把耳朵裡的毛直接畫成辮子，例如用長毛貓等獸耳角色的毛來編辮子等發想。

鋸齒線

耳朵上緣有線的情況

耳朵上緣沒有線的情況

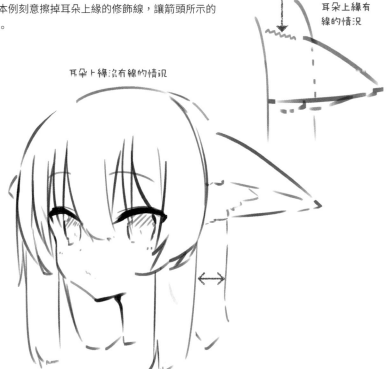

長角的造型

描繪鬼或惡魔這類頭上長角的角色時，必須考慮到頭髮與角的關聯性。

讓角長在瀏海中間

這是常見的長角的位置。當角長在額頭一帶時，瀏海會被角分開。建議瀏海不要平均中分，例如讓左邊的頭髮稍微靠往右側，即可調整角色給人的印象。

讓角長在瀏海的左右兩邊

讓角長在額頭左邊或右邊，或是兩邊都有的類型，瀏海也會被角分開。如果能加上一點彷彿從角長出來的頭髮，如箭頭的弧線所示，看起來會很可愛。

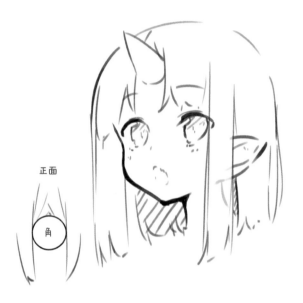

正面

角

讓角長在瀏海以外的地方

這是讓角長在頭部兩側的類型。在插畫表現上，角的前面有頭髮時，看起來會比較可愛，因此並非像上圖般各分一半，而是畫成角的前面約有 8 成以上髮量的髮型。在插畫表現上通常可以稍微造假來增添可愛感。

下圖是從側面看的情況。因為有耳朵（雖然目前被角遮住），所以 A 處的頭髮會流向後方。

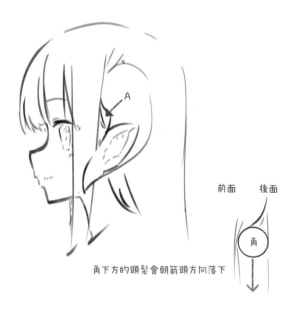

A

前面　　後面

角

角下方的頭髮會朝箭頭方向落下

把頭髮掛在角上

長角造型有各式各樣的形式，右圖所畫的是讓角往兩側生長
的例子，並且試著將一些頭髮垂掛在上面。讓頭髮的一部分
披散雖然也不錯，不過若能加入變化，把後方頭髮、瀏海或
側髮的一部分掛在角上，可賦予角色更明確的個性。
這個角色頭上長角，多少給人一種非人類
的感覺，藉由把頭髮掛在角上，可強化其
神秘感。請根據想描繪的形象，加上漂亮
的構圖與姿勢，或是強調性感的氣氛。

把側髮纏繞在角上

右圖和上圖很類似，不過掛在角上的頭髮
長度較短。髮際線的位置比上圖更下面，
因此髮際線和角的距離就會變得比較遠。
此例把側髮設定為長髮，所以掛在角上的
頭髮就拉得很長。
如果和上圖比較，會發現上圖垂掛的頭髮
比下圖還長，不過看起來也很自然，其實
只要根據構圖調整，就能營造出可愛感。

長度

使用髮夾的造型

許多角色都會用可愛的髮夾固定頭髮,以下說明這類造型的畫法。

夾在瀏海的髮束上

用髮夾夾住瀏海髮束的固定法。因為髮夾的緣故,頭髮會被拉到側髮上半部的位置。將髮夾夾在左邊或右邊都很可愛,或是在一邊夾兩個髮夾、兩邊用不同款式的髮夾等,也可以有效強化視覺印象。

夾在側髮上

將髮夾夾在側髮上,可強調側髮的髮束修飾線。左右都夾上髮夾也不錯,或是如下圖的造型,在其中一邊夾多個髮夾,這種不平衡感也很不錯。這裡可進一步加長另一側的側髮,藉此取得視覺平衡,同時替角色塑造特徵。

加長另一側的側髮

把部分瀏海與後方頭髮一起夾到後面

用大髮夾固定頭髮,把部分瀏海夾到後面去,可以替後腦杓營造髮量。這樣會露出耳朵,變成兼具帥氣和可愛的髮型。

把部分瀏海夾到後面

只把旁邊的瀏海夾到後面,雖然這種做法比較少見,不過像這樣構思不同變化,也是髮夾的趣味所在。請試著變換各種髮夾造型吧!髮型帶有變化的造型,看起來會更引人注目。

使用橡皮筋／髮圈的造型

綁頭髮時會搭配使用橡皮筋或髮圈等髮飾，以下說明這類造型的畫法。

橡皮筋

橡皮筋的特徵是能夠緊緊地纏繞二圈或三圈，把頭髮牢牢地綁在任何地方。用橡皮筋綁的效果會比髮圈更加緊實牢固，因此可用在頭部偏上的位置。

髮圈／大腸圈

具有波浪皺褶的髮飾，稱為髮圈（又稱為「大腸圈」）。這與橡皮筋不同，綁太緊的話會破壞皺褶，因此無法繞太多圈，大多是用在如下圖的低馬尾造型。如果用來綁偏高的雙馬尾或馬尾時，建議把髮量畫少一點，會比較真實。

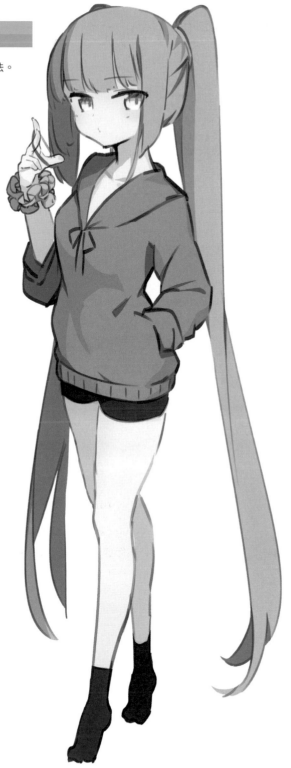

POINT

髮圈的用途除了用來綁頭髮外，也可以套在手腕上或腳踝上當作時尚配件。

使用髮箍／髮帶的造型

髮箍和髮帶都是避免頭髮凌亂的帶狀髮飾。戴上髮箍或髮帶，基本上就會給人可愛的印象，也可以用作展現角色個性的配件。以下將介紹這些造型的畫法。

荷葉邊髮箍

下圖是把側髮到後面的荷葉邊髮箍（Brim），這是女僕造型最常見的髮飾。此造型可以加深頭髮的印象，同時還能區分前後頭髮，呈現出相當可愛的效果。

髮箍 1

髮箍會把上方的頭髮壓平、固定在頭部。下圖是僅固定瀏海的部分，髮箍兩側會被側髮蓋住。如果和沒戴髮箍時相比，側髮看起來會比較長。

髮箍 2

用髮箍將頭髮固定在耳後，並且把一些瀏海和側髮撥到後面的髮型。活用這種髮箍造型，可營造出清秀典雅、千金小姐的感覺。若把瀏海畫成 M 字型也會很可愛。

髮箍 3

將髮箍變短，並把側髮稍微撥到前面去的髮型。側髮的髮量比例大約為前面 2、後面 8。

配戴假髮的造型

假髮是為了快速改變髮型而暫時使用的道具，想要變裝或改變印象時經常使用，可輕鬆改變角色原本的印象。以下要介紹的是在原本髮型上添加髮片的畫法，整頂式的假髮則予以省略。

丸子頭假髮

這是用髮夾固定的丸子頭假髮，配戴方式非常簡單。優點是可以搭配中國風造型，或是輕鬆完成造型耗時的丸子頭。

馬尾假髮

這是可以輕鬆完成馬尾造型的假髮。下圖是粗馬尾的假髮，配戴兩個即可完成粗髮束的雙馬尾。應用上，適合替普通的長髮配戴粗馬尾，混淆髮量的根源，藉此大幅改變印象。

半雙馬尾假髮

為了輕鬆打造出半雙馬尾的造型，也可以配戴假髮。下圖是馬尾假髮的細髮束類型，只配戴單邊也會很可愛。如果不是上面鼓起的假髮，也可以綁成辮子。

後髮際假髮（接髮片）

為了打造長髮造型，可在後髮際加上接髮片，也有帶捲度的接髮片。接髮片可縮短整理頭髮的時間，並大幅改變印象。箭頭所示的位置，就是接髮片接上去的位置。

搭配圍巾的造型

圍巾是冬天必備的造型,以下說明用圍巾搭配可愛髮型的畫法。

圍巾髮型

圍圍巾的時候,頭髮彷彿被塞進圍巾裡,如箭頭所示的位置所示,因此稱為圍巾髮型。如何巧妙地描繪這些頭髮,就是提升可愛度的關鍵。

圍巾髮型

下圖是把後方頭髮都圍在圍巾裡面的造型。雖然從正面看不出來,但是在角色變換姿勢時,即可透過腋下看到露出來的頭髮,相當可愛,當然從後面看的時候也很可愛。頭髮會從圍巾下面跑出來,有點像尾巴的感覺,十分討人喜歡。

蓬鬆的圍巾髮型

讓沿著箭頭往圍巾延續的頭髮變蓬鬆的造型。圍巾也圍得很柔軟蓬鬆,增添可愛感。蓬鬆感可營造圓潤氣氛,讓角色更可愛。因為是柔和的表現,適合可愛、自然感的角色。

把頭髮撥到前面的圍巾髮型

比中長髮稍長的長髮,把後方的頭髮撥到肩膀前面的造型。頭髮並非上面介紹的從圍巾下面露出,而是增加前面頭髮的髮量,加強正面視角的印象。因為髮量多,表現方式自然也會更加多元。與左圖相比,會更適合成熟的角色。

搭配連帽外套的造型

連帽外套也會影響髮型，以下介紹幾種帽子造型的畫法。

把後方頭髮撥到前面

戴帽子時，把後方頭髮全部撥到前面，可提升時尚感。個人認為如果能替撥到前面的頭髮加入捲度，效果會更好。

貓耳帽子

這是將帽子上方做成貓耳造型的類型。下圖是讓雙馬尾穿過貓耳露出來的例子。這樣可展現雙馬尾的優點，同時從貓耳露出頭髮的特殊造型也相當吸睛。下圖的耳朵是朝向兩側，如果畫成朝向前面或後面應該也會很不錯。

把帽子切開

把帽子下方切開、把長髮露出來的造型。這樣一來，即使是超長髮，也可保留長髮的氣勢。既然頭髮沒有塞到衣服內，所以也不需要重新整理悶壞的頭髮。頭髮沒有藏起來，表現的手法也更加廣泛。

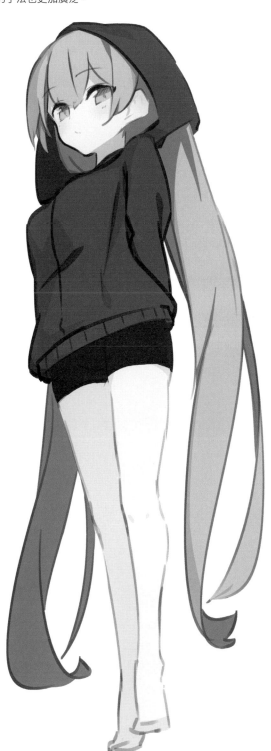

呆毛的畫法

有些角色頭頂上會突出一兩根極具特徵的毛髮，通稱為「呆毛」。如果能搭配姿勢或符合表情的情緒，會變得相當可愛。即使角色面無表情，也可以利用呆毛展現情感。下面將以右圖的標準呆毛來介紹幾種變化型。

標準呆毛造型

受到驚嚇或眼睛為之一亮的狀態。眼睛閃閃發光，呆毛筆直豎立，可讓表情變化更添趣味。此髮型須注意的是，呆毛兩側容易顯得空洞。

閃電形狀的呆毛。比較常用於靈光一閃時的形象。

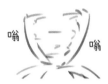

呆毛左右晃動，表示對某事感興趣時的狀態。這種呆毛可強烈表現出興致勃勃、開心的感覺。

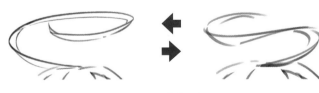

帶有好感時的呆毛，彷彿劇烈晃動到嗡嗡作響的呆毛。因為呆毛的動作較大，因此顯得相當可愛。帶有動作時，須注意呆毛的長度。

心情不好時的呆毛。頭髮蜿蜒崎嶇的樣子。感覺沒有太多變化。

煩惱時的呆毛。加入一圈圈環繞的卡通動作也很可愛。

愛心形狀的呆毛。可用於面對喜歡的人或是放閃時。

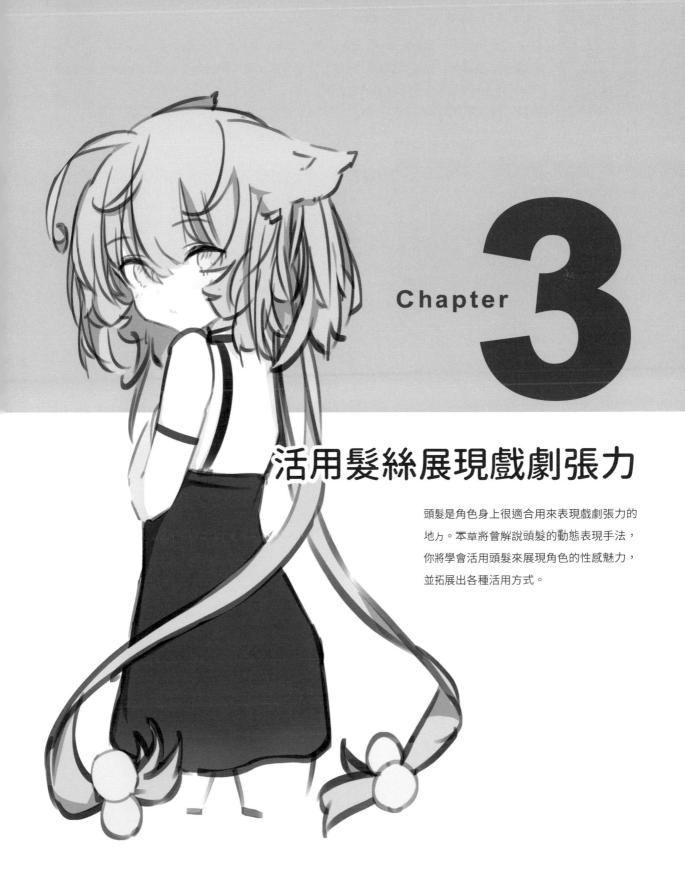

3

活用髮絲展現戲劇張力

頭髮是角色身上很適合用來表現戲劇張力的
地方。本章將會解說頭髮的動態表現手法，
你將學會活用頭髮來展現角色的性感魅力，
並拓展出各種活用方式。

01 表現頭髮的柔順感

畫女孩的頭髮時，只要能畫出柔順感，即可展現出可愛度與性感魅力。柔順感的重點就是要用「和緩圓滑的一條線」來畫頭髮。以下我將列舉一些 GOOD（好的範例）與馬馬虎虎的範例來為大家說明。

表現柔順感的訣竅

讓頭髮看起來柔順的訣竅，就是只用一條線來畫出自然、圓滑的髮絲。下圖的「馬馬虎虎範例」中，箭頭所示處有 2 個轉折的地方，即使只用一條線、畫得很漂亮，但看起來就是不太自然。

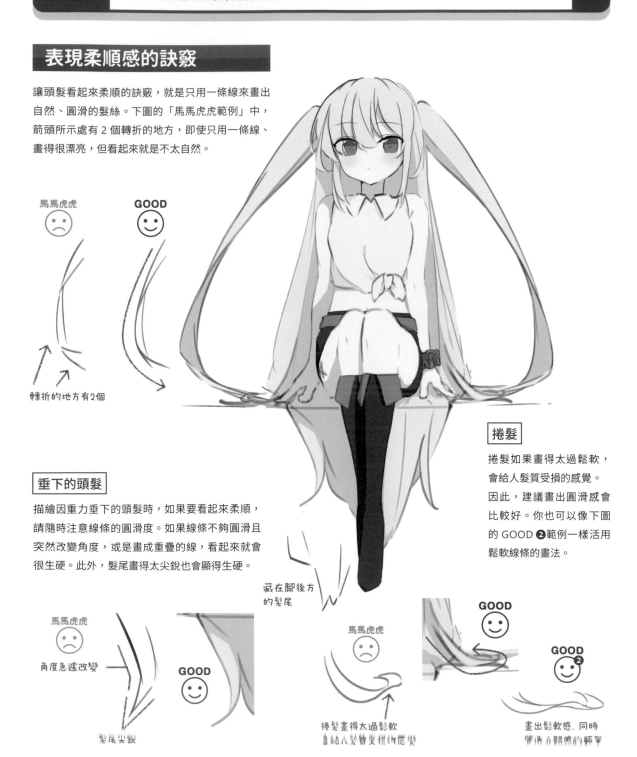

馬馬虎虎 ☹

GOOD ☺

轉折的地方有2個

垂下的頭髮

描繪因重力垂下的頭髮時，如果要看起來柔順，請隨時注意線條的圓滑度。如果線條不夠圓滑且突然改變角度，或是畫成重疊的線，看起來就會很生硬。此外，髮尾畫得太尖銳也會顯得生硬。

藏在腳後方的髮尾

馬馬虎虎 ☹

角度急遽改變

GOOD ☺

髮尾尖銳

馬馬虎虎 ☹

捲髮畫得太過鬆軟
會給人髮質受損的感覺

捲髮

捲髮如果畫得太過鬆軟，會給人髮質受損的感覺。因此，建議畫出圓滑感會比較好。你也可以像下圖的 GOOD ❷ 範例一樣活用鬆軟線條的畫法。

GOOD ☺

GOOD ☺❷

畫出鬆軟感，同時
也保有頭髮的柔順

正面臉、斜側面臉的比較

以下我將用正面的臉與斜側面的臉來比較頭髮的柔順感。我會刻意把「馬馬虎虎例」的頭髮畫得很生硬，讓大家看看差異。

正面的臉

當瀏海的髮束粗細一致，或是髮尾的直線太多，看起來會有點生硬。這種很規律而且不太自然的感覺，就會讓人覺得並不柔順。

因此，建議在描繪時，為髮束添加粗細變化、並將髮尾畫得圓滑些，即可提升柔順感。

右圖的 GOOD 例比起馬馬虎虎例，髮束粗細不均，看起來比較自然。

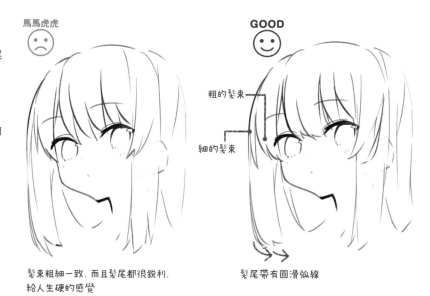

馬馬虎虎

GOOD

粗的髮束

細的髮束

髮束粗細一致，而且髮尾都很銳利，給人生硬的感覺

髮尾帶有圓滑弧線

斜側面的臉

為了加強柔順感，可以活用波浪捲髮或捲毛，效果也會很好。頭髮帶有捲度時，可強化曲線造型，呈現柔和圓潤的可愛感。

除了讓髮束有粗細之分，可以替髮絲添加不均等的曲線變化，這些細節也很重要，描繪時請多花點心思吧！

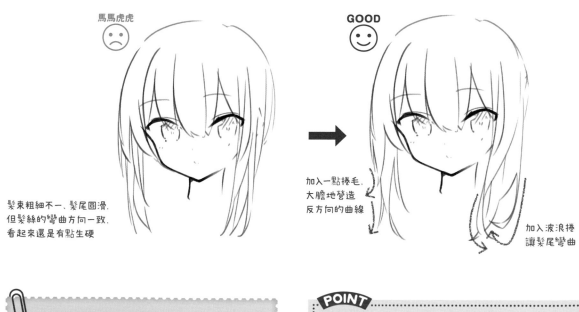

馬馬虎虎

GOOD

髮束粗細不一、髮尾圓滑，但髮絲的彎曲方向一致，看起來還是有點生硬

加入一點捲毛，大膽地營造反方向的曲線

加入波浪捲讓髮尾彎曲

這裡介紹的畢竟是我個人描繪時的訣竅。請以此思考方法為契機，試著深入觀察並參考不同插畫家的畫法。

POINT

如果要刻意描繪生硬感的頭髮，參考馬馬虎虎例的表現手法，效果就會很好。

各種姿勢下頭髮的擺動方式

頭髮的擺動、披散方式會依角色的身體姿勢而改變。來看看各種動作下的頭髮擺動方式。

鞠躬

鞠躬、低頭等動作，是以頭部為主軸，頭髮會順著下方箭頭的線條擺動。髮尾的擺動比髮根還慢，因此會稍微偏後面。

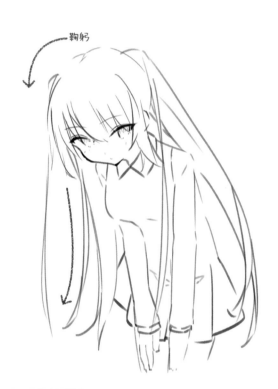

歪頭（傾斜頭部）

歪頭等傾斜頭部的動作，基本上也和鞠躬類似。如下圖這樣往左邊歪頭時，可看出頭髮的擺動較慢，長髮的中段會先往反方向（右側）擺動，髮尾則會往回擺動，呈現出動感。

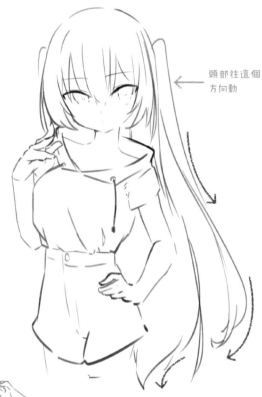

頭部往這個方向動

身體往前傾

當角色的身體前傾時，以頭部為支點的頭髮，愈到髮尾會愈散開。散開的程度依身體的擺動時間（時機）而定。

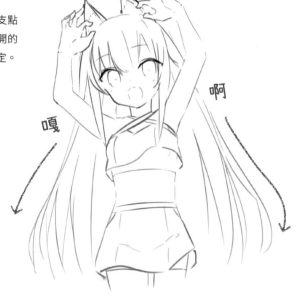

隨風飛揚的髮絲

隨風飄揚的髮絲，不僅能營造動態感，還可表現空氣感。來看看描繪時的幾個重點吧！

微風輕拂時

來看看微風輕拂時的馬馬虎虎例和 GOOD 例。下圖分別為髮尾散開的類型（馬馬虎虎），以及髮尾聚集的類型（GOOD）。頭髮隨風飛揚時，基本上髮尾會統一擺動。髮尾如果散開，通常是刮大風時才需要這樣畫。此外，GOOD 例看起來比較乾淨清爽，之後要添加頭髮或改變身體姿勢時會比較容易運用。

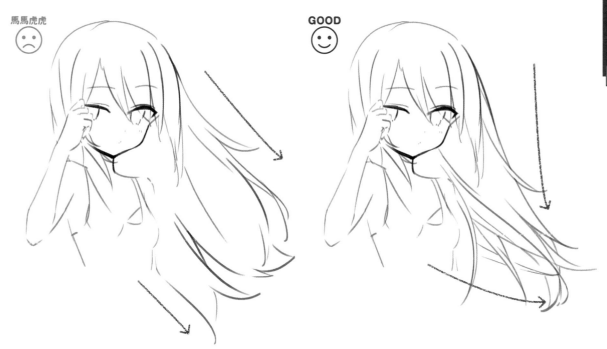

馬馬虎虎　　　　　　　　GOOD

強風吹襲時

除非是短髮，不然角色的額頭通常不會大範圍地露出來，所以如果偶爾在強風吹襲時大膽露出來，即可改變整體的視覺印象。描繪時請注意頭髮的長度，同時也別忘了讓比較短的頭髮倒豎（尤其是瀏海），這樣才會比較自然。另外要注意的是，頭髮長度參差不齊的話，會有明顯的不協調感，請盡量避免這種表現方式。
頭髮有重量，所以通常都會往下垂，如果在強風時把頭髮往上吹，即可營造出強烈的反重力感，加深被強風吹襲的印象。

POINT
頭髮的曲線可以表現風力強度的差異。
當風從右邊往左吹，A 會給人強風的感覺，B 則是弱風。

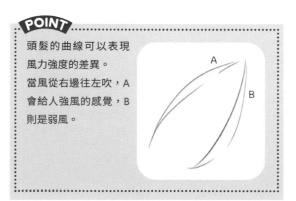

02 用頭髮展現性感魅力

接下來要解說如何運用頭髮來展現出角色的性感魅力。柔順飄逸的秀髮，經常是展現角色性感魅力的武器。

把頭髮往上撩

下圖是讓角色用單手將瀏海往上撩的動作。請看下圖箭頭的長度。上方的箭頭是髮根到手掌的高度，請再根據此箭頭長度，將髮尾往上提升相同的高度。重點是先想好要把頭髮往上撩多高，再來決定長度。

下面這兩張圖是從側面看的髮流類型。左圖是手按住之 A 處基部長出的頭髮順著頭部（箭頭）流。因為手按住基部，所以比較不會逆著頭部髮流。

右圖是手按住之 B 處基部長出的頭髮。按壓部位比 A 還少，因此頭髮會跑到手上。描繪時請多注意這些細節。

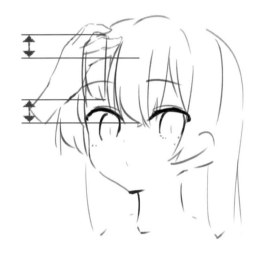

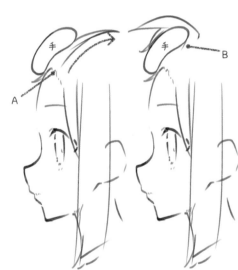

用雙手往上撩

透過右方的兩張圖，來看看從雙手按住的地方，把頭髮稍微往上撩的動作變化。

描繪時請一併考量到上面所解說的長度與上撩的高度。

透過兩張圖的比較，可參考頭髮往上撩之後會變多短。

我個人認為如果能畫出髮根就會非常可愛。

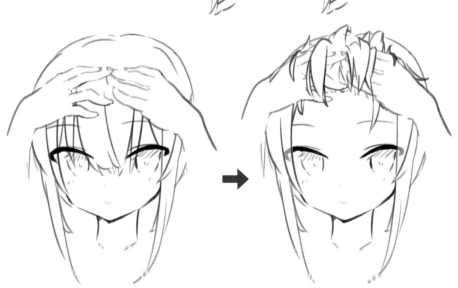

把頭髮纏在手指上

有時角色會用手指玩頭髮，像這樣把頭髮纏在手指上，也可以表現性感的氣氛。

隱藏的髮絲

描繪時要注意的是，有些髮絲會被手指擋住，而露出來的髮絲則會順著箭頭方向垂下。圖中的指尖比手掌的位置高，因此髮絲大多會順著下方箭頭的弧線往手掌垂下。請仔細注視髮絲的支點位置。

用手指梳開頭髮

用手指把頭髮梳開時，頭髮可能會從一束變兩束，也可能從兩束變一束、結合或鬆開。請記住一根手指不一定對應一束頭髮。此外，建議順著接觸頭髮的手指線條去營造頭髮的流向，這點也很重要。即使從側面看會有點變形，只要看起來可愛就好。

側面圖

應用範例

試著在角色身上活用把頭髮纏在手指上的動作。下圖是把一束頭髮梳開、分成兩束的形式。髮束的變化並沒有硬性規定要從三束變一束之類的形式，如果能畫出預想外的形式會很可愛。梳開髮束時，建議讓手部線條呈現清楚的髮流，即可顯露性感氣氛。不過，如果太露骨反而會糟蹋性感，有必要仔細調整。

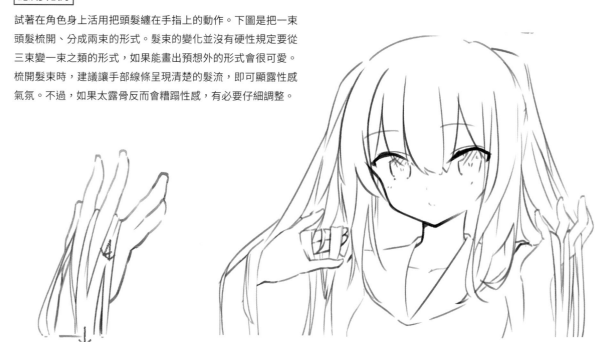

披散在全身的長髮

一般動作的情況下，頭髮應該都會往下垂。而如左下圖的雙馬尾角色，則是強制讓頭髮往下垂。我在描繪時是以雙馬尾的根部與手肘為支點，畫出弧線般的頭髮和從支點往支點直線移動的頭髮。活用披散到全身的長髮，可填補角色姿勢比較空的位置，進而提升整體構圖的質感。另一種方式是比照右下圖的長髮角色，畫出垂掛到腋下的頭髮也很不錯。此例垂下的頭髮是從腋下的支點流向手肘旁的位置。

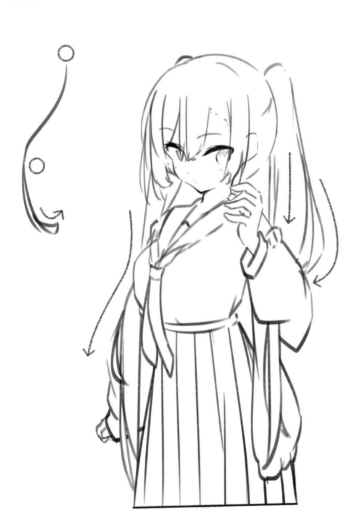

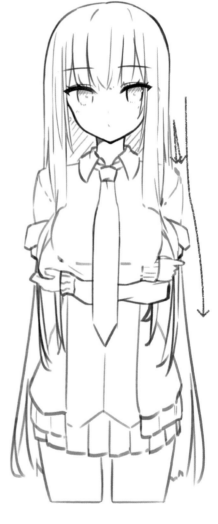

POINT

我們可透過俯視圖來觀察頭髮垂下時會碰到身上的哪些部位。右圖可看出頭髮的下緣會碰到肩膀和胸部（箭頭所指的位置）。以此配置為基準，來看右上圖的長髮，就是畫成頭髮碰到胸部的狀態，因為手臂交疊，所以也讓頭髮碰到手腕。從後面帶過來的頭髮被夾在手腕與胸部間，因此會從腋下往下垂；後方頭髮從俯視圖可看出會碰到肩膀，因此畫成分散的狀態。

胸部

坐姿時披散在全身的長髮

接著來看看當角色坐下時頭髮會呈現何種狀態。
首先請用右邊的兩張簡圖來思考看看。俯視圖的
箭頭所指處就是垂到屁股的頭髮，俯視圖右邊是
側面圖，後方頭髮的位置在圖中是用直線標示。
我就以此俯視圖與側面圖為基準，描繪頭髮垂到
屁股的角色，如下圖所示。

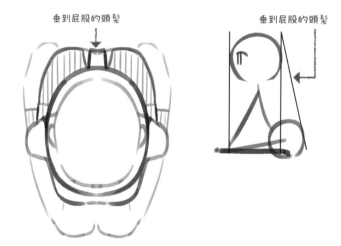

垂到屁股的頭髮

垂到屁股的頭髮

本例雖然只畫了頭髮外側的線條，實際上通常也會一併畫出
內側的頭髮。你也可以試著改變畫法和表現手法，找出專屬
你個人風格的表現方式。

垂到屁股的頭髮

蓋在眼睛上的頭髮

蓋在角色眼睛上的頭髮，也可以營造性感或神祕感。下面來看看幾種類型。

瀏海旁分或 M 字中分

瀏海覆蓋到眼尾的類型，會散發出一點神祕感。另一方面，因為看不到眼尾，可以稍微弱化嚴肅的感覺。

瀏海遮住單眼

用瀏海遮住一隻眼睛的類型，效果比瀏海旁分或 M 字中分可愛一點，神祕感也更強烈。因為只能看到一隻眼睛，所以呈現不平衡的狀態，這時若能活用衣著或髮飾來取得平衡，即可變成漂亮搶眼的造型。

瀏海覆蓋眼睛的上半部

瀏海覆蓋到眼睛上半部，只能看到眼睛下半部的類型。漫畫中很常見，常用在表現睥睨美人的類型。這種髮型可以營造反差萌，但因為遮住大部分眼睛，比較缺乏視覺上的衝擊。

瀏海超長的類型

瀏海相當長，完全覆蓋眼睛的類型。陰沉感極為強烈，而且缺乏整理的頭髮會給人不整潔的感覺。這種髮型可藉由剪髮改造而變可愛，也可以把瀏海綁起來，應用範圍很廣。

只有一條細髮束垂掛在眼睛上

只有一條細髮束垂在眼睛上的類型。只要有側髮，任何髮型皆可加上這種效果，可呈現細髮束從側髮垂落下來的感覺。描繪時基本上不會讓細髮束遮住瞳孔，而是用來替畫面增添重點，或是表現因為被雨淋濕而顯得凌亂的頭髮。

讓 M 字瀏海的左右髮束稍微分開垂掛

這與左邊的髮型不同，是把M字瀏海分開的頭髮往左右垂掛的類型，在描繪時，同樣建議不要遮住瞳孔。下圖沒有刻意從側髮拉出髮束，看起來效果相當自然。這是描繪頭髮稍長的角色時常用的手法。

切斷覆蓋眼睛的瀏海

把原本遮住眼睛的瀏海刻意用眼線切斷，是一種強調眼睛的畫法，想要讓眼睛比頭髮更醒目時即可運用。像這樣讓角色完整露出眼睛也是不錯的表現，特徵比其他畫法更明顯。

只有一束長髮覆蓋眼睛

下圖可看出左眼幾乎被一片髮束遮住，這種畫法也建議不要遮住瞳孔，可以展現成熟韻味、帶來一些神祕感。這種髮型也可以塑造出暗黑或是強者的氣氛，想要別出心裁時，應該是一種不錯的詮釋手法。

垂落在地板上的長髮

來看看頭髮垂落到地板上的畫法。右圖解析了垂到地板上的頭髮，分別呈現三種視角，是從水平往傾斜角移動時的變化。可看出呈現的方式會依視角而改變。

下圖就是頭髮垂到地板上的女孩插畫。

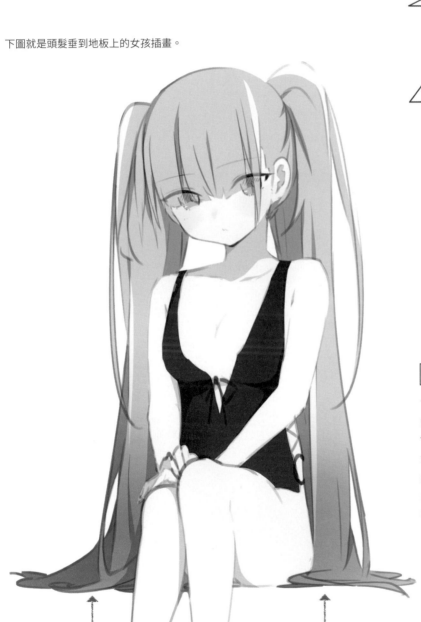

刻意模糊垂落的頭髮輪廓線，藉此拓展表現方法

讓後方頭髮落到前面，並遮住部分大腿的表現

頭髮垂到地板的表現重點

當頭髮垂到地板時，重點在於披散的方式。把部分散開來的髮束畫成Y字分岔，並讓髮尾捲曲，看起來就會非常可愛。比起生硬的表現，柔軟的秀髮更讓人印象深刻。柔軟的表現還有另一個優點，就是能在不違反重力的情況下自由擴散。

被水弄濕的頭髮

被水淋濕的頭髮也有多種表現方式，以下分別解析每個類型。

髮尾變成▽的類型

下面左圖是沒有被水弄濕的普通髮束，右圖則是被水弄濕的狀態。基本上會變成▽型（倒三角形）的髮尾。

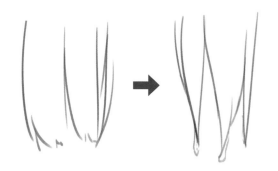

特殊的類型

比較特殊的畫法，是在弄濕的頭髮中加入間隙，下面左圖是讓髮束變粗的類型，右圖則是讓髮束變細的類型。

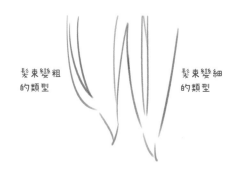

髮束變粗的類型　髮束變細的類型

應用範例

下面是我參考上面兩種類型而畫出來的角色，本例大部分是使用往髮尾集中變細的類型，垂下的頭髮也會因為濕掉而集結成束。

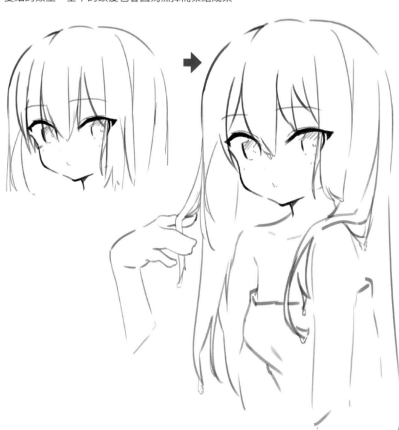

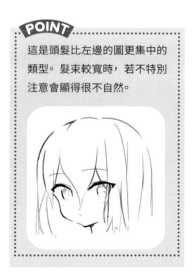

POINT

這是頭髮比左邊的圖更集中的類型。 髮束較寬時，若不特別注意會顯得很不自然。

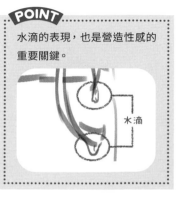

POINT

水滴的表現，也是營造性感的重要關鍵。

水滴

用嘴巴含住頭髮

用嘴巴含住一絲頭髮的表現方式，也可以展現性感魅力。

用嘴巴含住側髮

側髮比較容易很自然地用嘴巴含住，可以給人相當性感的印象。描繪時請
注意長度。如右圖這種歪頭的姿勢，是特別容易含住頭髮的構圖。

用嘴巴含住後面的頭髮

要自然地含住後方頭髮並不容易，會給人有點刻意的感覺，因此會比較
缺乏神秘感。但如果根據呈現方式，也可以詮釋妖豔、美麗的感覺。

用手撥頭髮

刻意撥頭髮的動作,是用頭髮表現性感的代表性方式。以下說明描繪時的重點。

撥頭髮

撥頭髮的動作,是強勢角色常用的形象。
撥頭髮時,建議在最外側的頭髮畫出依箭頭方向
飄動的線條,再做出回到原本頭髮位置的動作。
如上述所示,可看出頭髮弧度往內側漸漸地產生
變化。這種變化不只出現在撥頭髮的動作,頭髮
被微風吹動時也會這樣。

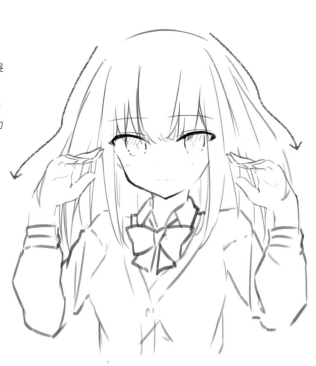

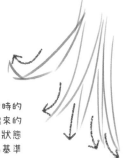

這張圖可清楚看出撥頭髮時的
動作變化。最外側是飄起來的
頭髮,最右側是回到原本狀態
的頭髮。參考這些箭頭為基準
去畫,就會顯得非常自然可愛

撥弄後方頭髮

撥弄後方頭髮的動作,常用於整理頭髮,或是轉換心情時。
描繪時的重點是,要比照箭頭的方向,把頭部的曲線與頭髮
散開的線條畫成凹凸曲線。
此外,根據撥頭髮的動作強度,散開的方式也會隨之改變。
輕輕撥弄時,頭髮會如右圖般稍微披掛在手上;如果是用力
撥弄頭髮,則會如下圖般大幅度的勾住手。

用力撥弄頭髮時的手

03 其他戲劇性手法

來看看其他活用頭髮表現的各種詮釋手法。只要你能發揮想像力,便能創造出無限可能的頭髮魅力。

利用髮流引導視線

頭髮的柔順流線非常適合作為插畫中的視覺引導。右圖中就活用了左右兩邊動作相同的雙馬尾,搭配雙腳交叉的構圖。利用比身體還前面的頭髮來表現畫面深度,同時引導觀眾視線。引導的順序為臉→胸部的上半部→雙馬尾的逆 S 型→雙腳。當然如果增加衣服細節的描繪,也可以將視線引導到衣服,這時就要再根據衣服增加的細節比例去增加頭髮的細節,讓畫面取得平衡。

這個造型與其用蝴蝶結緞帶,更適合用領結緞帶的衣服。此外,細繩緞帶也很適合細長的雙馬尾

POINT

這幅畫的左上和右下有些空洞。如果把整個畫面用井字劃分,就會發現空洞的地方,如紅圈處所示。這時就可以在空洞的地方再配置一些元素。

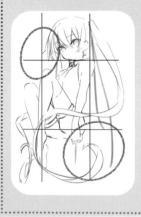

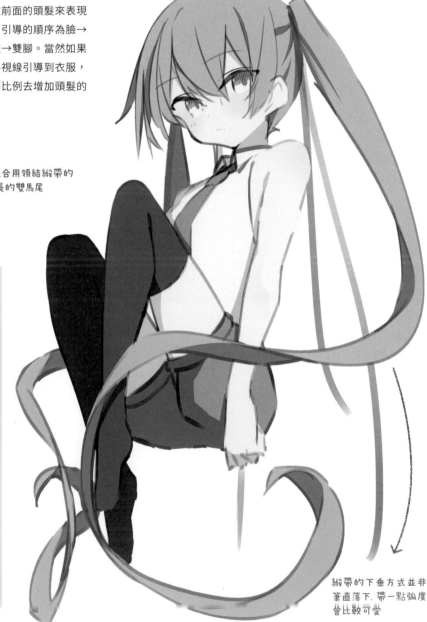

緞帶的下垂方式並非筆直落下,帶一點弧度會比較可愛

捲髮的變化

捲髮可以變化出各式各樣的造型。

下圖是畫雙手抱膝、席地而坐的捲髮女孩，本例我畫的是加強捲度的長髮。捲髮有各種類型，但基本上大多屬於右圖這兩種造型（捲曲髮和螺旋髮）。頭髮觸地時的處理方式也是重點所在。

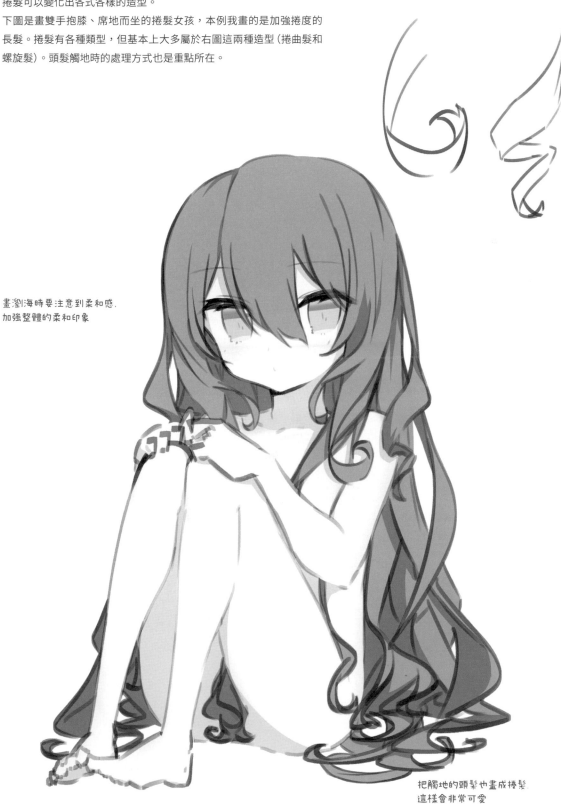

畫瀏海時要注意到柔和感，加強整體的柔和印象

把觸地的頭髮也畫成捲髮，這樣會非常可愛

局部加上超長髮束

下圖是讓後方頭髮的部分髮束變長，然後把偏髮尾的部分綁起來，完成下雙馬尾的造型。此髮型融合了鮑伯頭和長髮的優點。
也可以把頭髮綁在偏上的位置，改造變成普通的雙馬尾；或是改成馬尾、側馬尾、半雙馬尾等，應用範圍很廣。

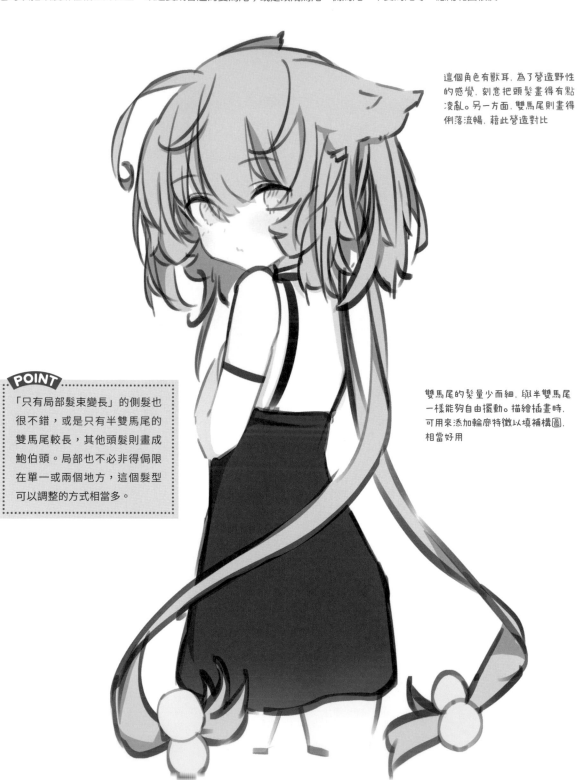

這個角色有獸耳，為了營造野性
的感覺，刻意把頭髮畫得有點
凌亂。另一方面，雙馬尾則畫得
俐落流暢，藉此營造對比

雙馬尾的髮量少而細，與半雙馬尾
一樣能夠自由擺動。描繪插畫時，
可用來添加輪廓特徵以填補構圖，
相當好用

POINT

「只有局部髮束變長」的側髮也
很不錯，或是只有半雙馬尾的
雙馬尾較長，其他頭髮則畫成
鮑伯頭。局部也不必非得侷限
在單一或兩個地方，這個髮型
可以調整的方式相當多。

飄向臉頰的頭髮

這是讓頭髮往臉頰捲曲的髮型。可愛或漂亮的角色都很適合。而且在臉部加上頭髮,可讓臉更引人注目。以下介紹 3 種類型。

第一種類型,是由臉部外側往內側畫出弧線狀的頭髮,可以輕鬆地畫得很可愛。如果還不太習慣,建議從上到下依序畫成細、粗、粗,會比較好畫

第三種類型是直到頭髮中段都是順著髮流落下,只有內側頭髮稍微往臉頰方向彎曲。由於訴求較不明顯,適用於想強調臉部以外的部分時

第二種類型,是前面有細髮束,從外側有另一根頭髮往內側彎曲,與該細髮束交叉。藉由交錯狀的頭髮,可以加深視覺印象

POINT

如下圖這種以頭髮為重點的插畫,彎曲到臉頰上的頭髮效果會很好。描繪蓬亂的頭髮時也很適合。

垂掛在物體上的頭髮

將頭髮垂掛在某些物體上的表現手法也很常見。以下介紹兩種類型。

天使光環

右圖是在角色的頭上飄浮著兩個天使光環,然後把頭髮垂掛上去。我認為天使光環的作用不僅是飄浮在頭上,也可以把一些頭髮掛在上面。讓頭髮彷彿具有穿透性,或是垂掛在光或粒子等抽象事物上,可以讓角色設計的想像空間更寬廣。

天使光環

翅膀

左圖造型非常特別,前面是骨頭翅膀,後面則是蝙蝠翅膀,並且讓頭髮垂掛在骨頭翅膀上。把頭髮掛在不常見的地方,會讓人印象非常深刻。本例不只替角色加上翅膀,還把頭髮也掛上去,這樣的畫面會比單純只畫翅膀的造型更豐富。

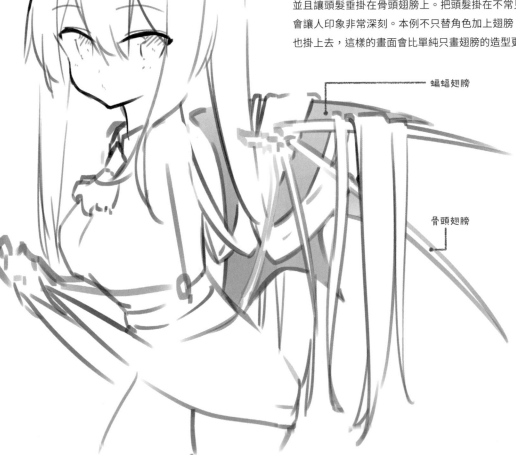

蝙蝠翅膀

骨頭翅膀

在水面上飄散開來的頭髮

當角色位於水中時，角色的長髮會飄散在水面上。這種表現手法以插畫來看是絕美的畫面，但是現實中並不會出現這種漂亮的飄散狀態。因此，這是僅限於在插畫中使用的表現手法。

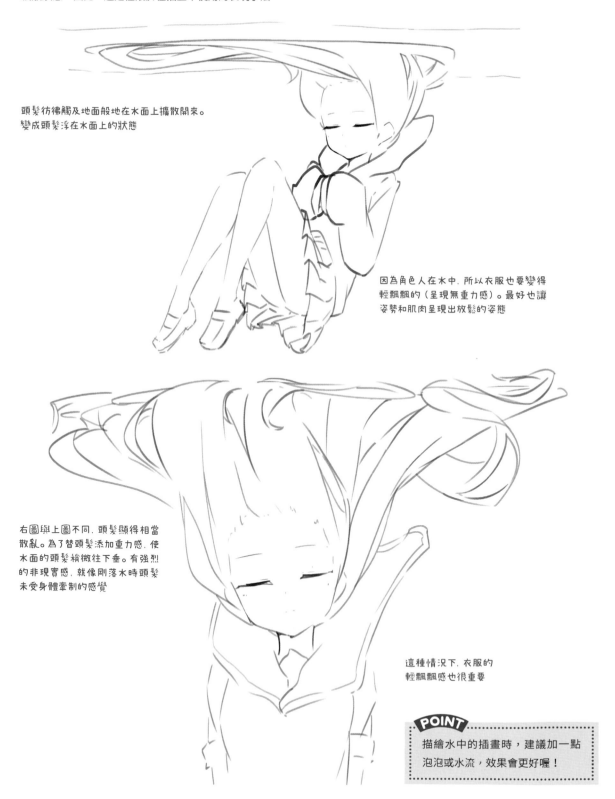

頭髮彷彿觸及地面般地在水面上擴散開來。變成頭髮浮在水面上的狀態

因為角色人在水中，所以衣服也要變得輕飄飄的（呈現無重力感）。最好也讓姿勢和肌肉呈現出放鬆的姿態

右圖與上圖不同，頭髮顯得相當散亂。為了替頭髮添加重力感，使水面的頭髮稍微往下垂。有強烈的非現實感，就像剛落水時頭髮未受身體牽制的感覺

這種情況下，衣服的輕飄飄感也很重要

POINT
描繪水中的插畫時，建議加一點泡泡或水流，效果會更好喔！

運用頭髮替角色添加屬性

所謂的屬性，是指火、水、土、植物（花）、雷電、光、暗等特性，這些屬性都是角色設計的一環，其實也可以用頭髮來表現。
活用頭髮融合屬性元素，就能替角色添加屬性。下面就以添加「火」屬性為例來介紹兩種類型。

在頭髮的末端添加屬性

右圖是只有在頭髮末端加入符合火屬性的「熊熊燃燒」特徵。屬性附加程度
大約 20%。當頭髮沒有太大動作時，可在服裝加入更多細節以取得平衡。

在頭髮的大部分區域添加屬性

下圖是利用頭髮的大部份區域來添加火屬性，頭髮約有 50～80% 附著火焰。
為了表現火焰的猛烈，增加許多線稿細節。因此，描繪服裝和臉部時都只是
輕輕帶過，以便強調頭髮。

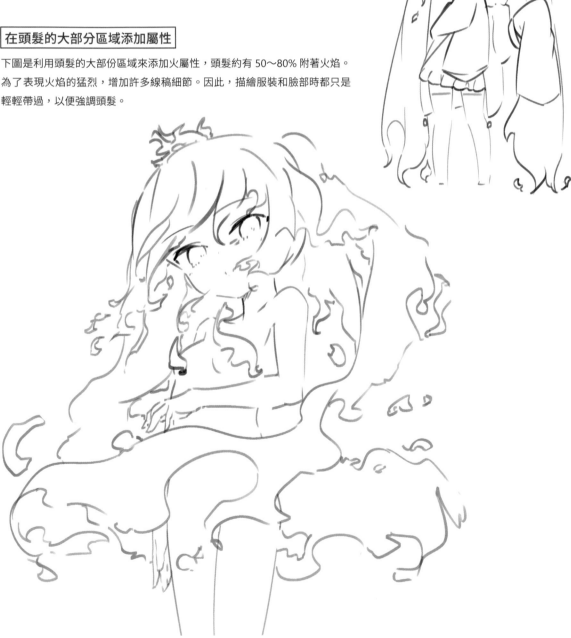

運用頭髮表現種族特徵

只要把頭髮化作翅膀或獸耳,就可以表現出各式各樣的種族特徵。

右圖就是把頭髮化為翅膀,營造出人鳥族
的形象。搭配雙手抱膝席地而坐的姿勢,
把頭髮飄動的狀態想成翅膀張開的模樣
會很有魅力。如果再替頭髮加入網點或是
重點色,特徵會更明顯。

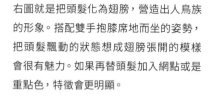

右圖是把頭髮化作獸耳。箭頭所指的位置是位於側髮和後方
頭髮之間,建議用此處的頭髮來表現獸耳。獸耳的表現適合
用在各種髮型,把雙馬尾造型改成貓耳也非常適合。

將頭髮變形／變成裝備

描繪異世界的角色時，可以活用將頭髮變形的手法。變形後的頭髮可設定為能夠攻擊或防禦，或是可以支撐飛在空中的身體，效果都會很好。變形後是否還能辨認出頭髮原本的造型，是左右插畫風格的關鍵。

把頭髮變形

右圖是把頭髮變形成強大的眼鏡蛇。變形後仍然大幅保留頭髮原本的造型，效果相當可愛。

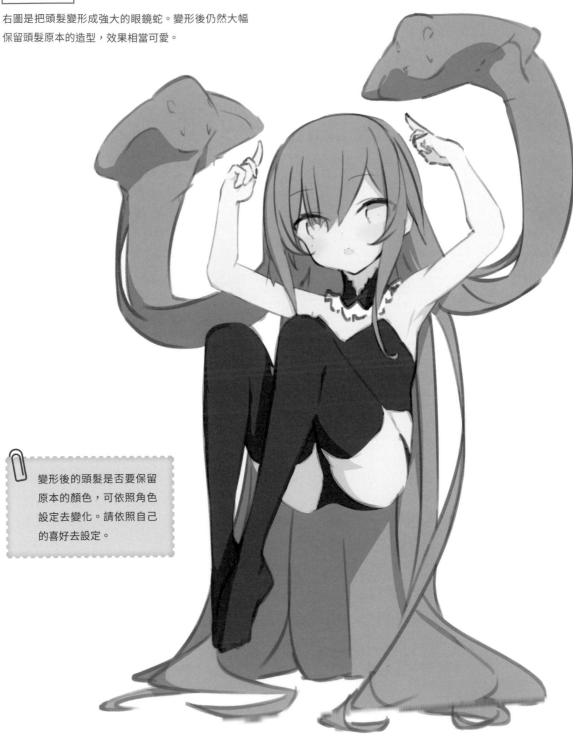

變形後的頭髮是否要保留原本的顏色，可依照角色設定去變化。請依照自己的喜好去設定。

把頭髮變成裝備或武器

下圖是把頭髮變成裝備，藉此支撐身體動作的表現。用頭髮纏住手腳，再為頭髮添加操控身體動作的印象。這個角色並不是用肌肉控制身體，而是用其他的力量去控制身體，因此能呈現平常做不到的動作。像盔甲般披覆的頭髮似乎也具有防禦效果。

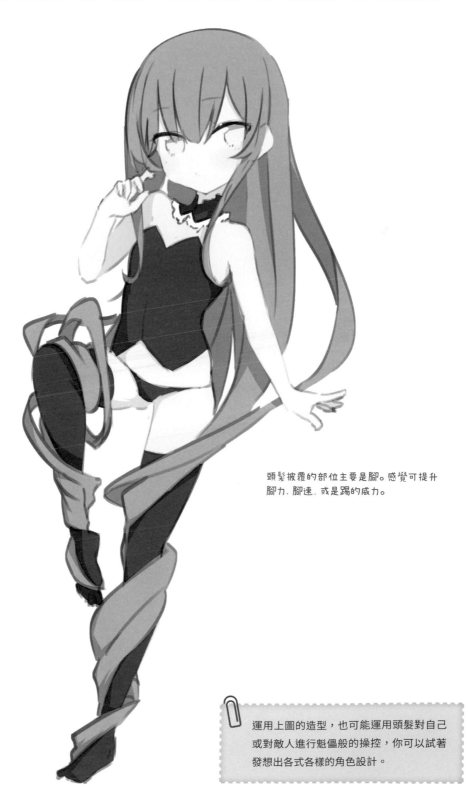

頭髮披覆的部位主要是腳。感覺可提升
腳力、腳速，或是踢的威力。

運用上圖的造型，也可能運用頭髮對自己
或對敵人進行魁儡般的操控，你可以試著
發想出各式各樣的角色設計。

COLUMN
特殊髮型設計

以下會整合我在本章中推薦過的各種頭髮畫法，設計出下圖這個角色的髮型，並分別解說 A 和 B 這兩區的表現手法。
若能善用這些手法，未來也能活用髮型，替角色增添特徵、塑造重點元素，瞬間改變角色給人的印象。

A 的表現手法

A 是在臉部的左右增添纖細的頭髮。
從正面看可提升左右輪廓的豐富度，
從斜側面看也很可愛，可說是最強的
表現手法。加上去以後，會因為頭髮
增加臉部寬度，看起來臉更圓，因此
變得更接近白銀比例，感覺更可愛。

B 的表現手法

B 是從瀏海流向側髮的表現，特色是
最旁邊要覆蓋在側髮上面。這樣一來
瀏海的存在感就變強，而且頭髮交錯
的地方增加，臉部給人的印象也更加
深刻。我自己在畫的時候，通常不會
同時畫在左右兩邊，而只畫在單邊，
刻意營造出不對稱的感覺。
B 的髮束會比其他瀏海長，這是因為
有從側髮得到一點髮量，因此建議讓
髮尾細一點。如果想畫得更寫實點，
可在中段以前都把 B 畫粗一點，這樣
也沒有問題。

用秀髮展現魅力
的構圖技巧

Chapter 4

本章將解說以頭髮為主的構圖,我將分享多種
技巧,徹底活用柔順飄逸、變化自如的頭髮,
巧妙引導觀看者的視線。

01 運用頭髮來構圖的思考方式

接下來會以一個角色為例來說明徹底活用頭髮的插畫構圖方式，我將詳細解說我構圖時的意圖與視線引導的技巧。

護士 + 天使的角色設計

這是融合「護士 + 天使」的角色設計範例，以下說明構圖與視線引導方式。

右圖是我的草圖。看起來雖然有點隨興，但是在這個階段，想畫的構圖都已經在腦海中完成了，所以我就把概念直接畫出來。

接下來就替草圖加上各部位的元素（手腕、腳、翅膀、頭髮等）。
這張插畫的主題是天使，因此我在右上方有點空洞的位置補上翅膀，我畫的是可愛風的翅膀。根據構圖描繪角色、再根據角色調整姿勢，正是畫草圖與底稿最有趣的地方。

130

視覺動線要從臉部延伸到手，因此讓人物眼睛朝向右側並增加手腕上的頭髮線條。觀看者的視線看到手之後，依序會從翅膀延伸到腳、再從腳延伸到手中拿著的捲尺弧線。依照上列順序巡視一輪，避免過多的視覺焦點，確保觀看者在巡視一輪後能掌握到我們想傳達的重點，進而理解插畫的全貌。此外，如果是發表在社群網站，過多的資訊量可能不會被觀眾注意到，也要想到這點。

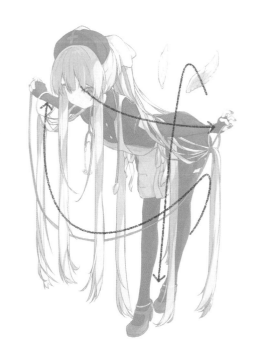

 在底稿階段就要決定好大部分的視線引導方式，在描繪線稿與上色時才能持續注意視覺動線。

為了引導視線而在這個位置加入翅膀

翅膀最初是設定從腰部長出來。不過，考慮到翅膀大大的話會有點累贅、看起來不夠時尚，因此畫成小巧可愛且不累贅的樣式

雙馬尾的長髮不只垂掛在手腕和腰部上，也垂落至臀部，可藉此增加一個視覺焦點

我在描繪角色設計的彩稿時，用色通常不會太多，這是刻意抑制色彩數量來改變印象。以這張插畫來說，就是以黑與白為基本色，再加入具醒目效果的紅色作為強調色。如此一來也可以藉由顏色來引導視線。

身穿旗袍的護士 + 天使角色設計

接著我再以另一個「護士 + 天使」角色為例,說明構圖與視線引導。

先畫簡單的草圖。我通常都會先畫火柴人來設計姿勢並且決定主題(可參考 P.76)。這個「護士 + 天使」的造型,頭髮有許多垂掛處,我特別重視從翅膀垂下來的頭髮。

大致決定好構圖後,用黑框把草圖框起來,進一步決定如何營造視覺焦點、要在何處加以刪減之類的。目前的構圖偏向垂直細長狀,有點空洞,因此要在左下角與右側添加元素。

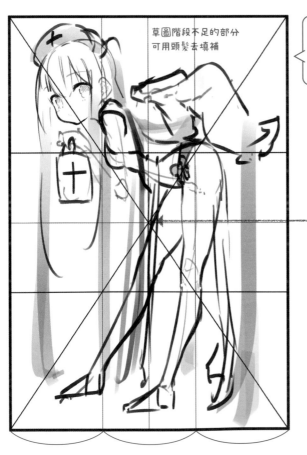

草圖階段不足的部分可用頭髮去填補

這次使用了井字構圖法,為了在添加細節元素同時保持流暢的視覺動線,刻意減少左下角的細節。

這個角色的服裝是旗袍。為了要展露腹部,所以讓此處的旗袍垂掛下來

基本的視線引導,並不是筆直的單行道,而是以完整繞行一圈的方式去設計。以繞一圈就能看完全貌的感覺去調整插畫的細節,可營造出令人印象深刻的插畫。

上圖採用井字構圖法,是垂直與水平皆 3 等分,形成 9 宮格,再於這些線段上或是交叉點上配置重要的元素,這是可以取得視覺平衡的構圖方法。

讓藍色圓圈○位置的頭髮都帶點透明感,
避免整體給人到處都是頭髮的印象

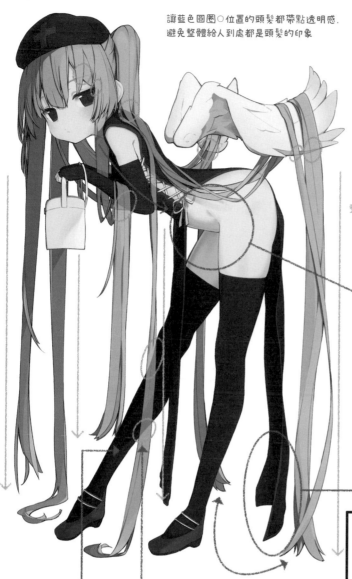

整體動線往下的插畫

觀看者的視線,會從臉部移動到
露出肌膚較多的部分

如果衣服是這種長度,在背部挺直時
應該會觸及地面。本例的插畫是為了
營造視覺美感而刻意忽略這點

這些頭髮是掛在翅膀上,
因此不會接觸到地面

改變頭髮的段差來營造不平衡感,
避免讓人看得很膩

光是頭髮垂下會有點無趣,
因此讓腳傾斜、減少單調感

用剪影輪廓來說明整體構圖,可看出頭髮的垂下方式
與粗細並不相同。圖片左右兩邊頭髮密度適中,也有
適度地保留空隙,營造出一幅具可看性的插畫。

獸耳的角色設計

以下說明獸耳角色的構圖與視線引導。這張插畫我沒有先描繪草圖，而是直接畫出底稿。

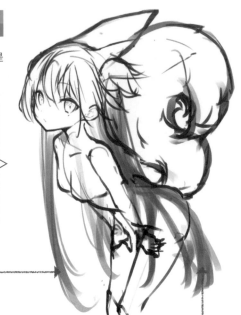

右圖是底稿描繪過程中的階段。為了填補右上方的空間，因此把尾巴畫得很大；另外為了凸顯頭髮的動感，我刻意減少了衣服的線條，並且讓直接垂下的頭髮與碰到腰部而外翹的頭髮清楚作出對比。這是個有獸耳的角色，我想讓獸耳的耳毛看起來像頭髮，因此把耳毛畫得較長。讓耳毛的毛茸茸部分也變成頭髮，我覺得這樣的改變也很不錯。

直接垂下的頭髮

碰到腰部而外翹的頭髮

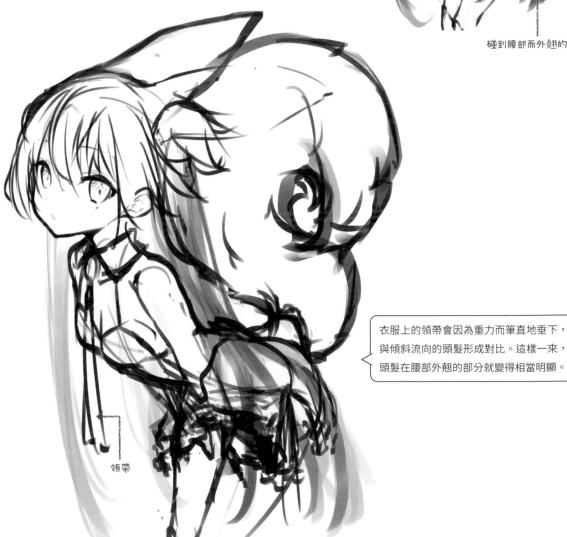

領帶

衣服上的領帶會因為重力而筆直地垂下，與傾斜流向的頭髮形成對比。這樣一來，頭髮在腰部外翹的部分就變得相當明顯。

我在描繪時，有隨時注意到如箭頭所示的視覺動線。
整體色調是以黑色為基底，臉部肌膚採用偏黃色調而非
白色，藉此加深肌膚的印象，讓觀眾的視線依照臉、
腰、腳、尾巴的順序移動。我特別想加強腰部的印象，
因此把皺褶變多；尾巴從面積來看太過搶眼，因此減少
上色的細節。這樣一來，也營造了繞一圈的視覺動線。

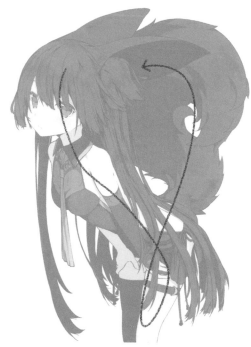

用藍色圓圈○框起來的部分，要用上色營造毛茸茸的感覺

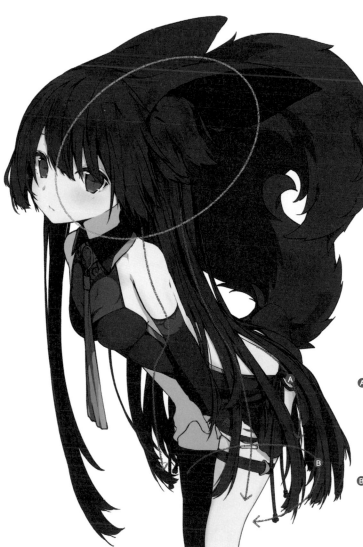

耳朵的毛與頭髮細節不多，這邊要
透過上色來營造出毛茸茸的感覺。
耳毛的線條比頭髮少，是用上色來
營造差異。尾巴的上色較為單純。

Ⓐ原本頭髮不會碰到腰而是直接垂下。這裡刻意將
　沒有曲線的頭髮，畫成貼合身體曲線的樣子

Ⓑ將碰到腰而散開的頭髮髮尾畫成圓形，展現特色

坐著的護士 + 天使的角色設計

我們再以「護士 + 天使」角色為例，說明坐下來的構圖與視線引導。這裡的描繪重點是在地板上散開的頭髮。

請注意藍色圓圈○的位置，這裡並不是單純讓頭髮垂在地上，而是注意到構圖的空缺，刻意用頭髮填補。也可用其他元素來填補構圖，但使用頭髮填補的話就可以加強頭髮的印象

原本的構圖左側只有翅膀，造成左上方有點空洞感，因此把頭髮垂掛在左邊的翅膀上，即可減輕該處的空洞感。我個人認為這是相當不錯的視覺焦點。

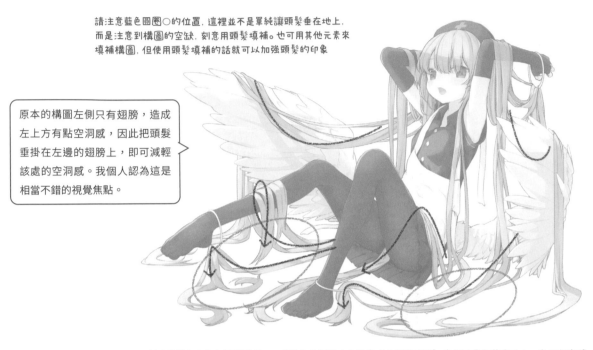

這幅構圖中有多個箭頭動線，可清楚看出頭髮有些是畫成垂掛的模樣，有些則是散落在地上。本例刻意將頭髮垂掛在翅膀、腳、屁股、手腕、手臂等處，而不是單純地垂落地面，就是為了藉此加深印象

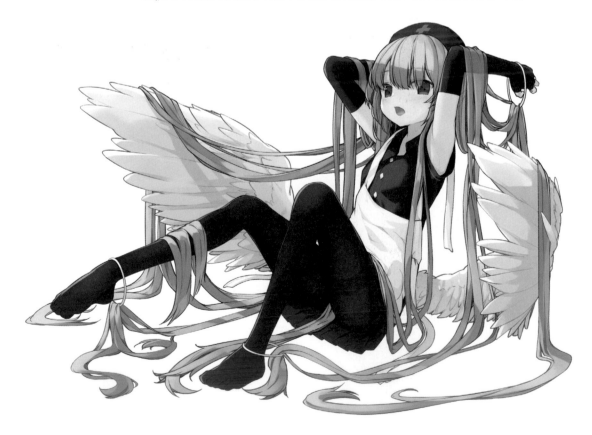

嬌小可愛的角色設計

接下來把「護士＋天使」角色進一步變形為嬌小可愛的 Q 版角色，來說明構圖與視線引導技巧。

將角色的雙馬尾頭髮掛在手腕上，藉由這種做法，可讓姿勢與髮型的組合更添魅力。這個角色個性比較冷靜，因此讓頭髮往內側垂下、不畫外翹，弱化活潑俏皮的感覺，即可營造出沉著冷靜的印象。

讓頭髮往內側垂下，不任意往外翹，可營造沉著冷靜的印象

在描繪嬌小可愛的 Q 版角色時，我會把頭髮的變形程度畫得比正常比例還誇張，藉此發揮 Q 版角色的特長。
我的 Q 版角色上色法，原則上是讓近處（前面）的部分亮，遠處（後面）的部分暗。

這裡是用頭髮遮住內褲，用頭髮自然擋住看不見的部份。
正因為看不見，更可以激發觀看者的無限想像

137

線稿的細節差異

下面是同一幅插畫的兩幅線稿,在本章的最後,讓我們來看看線稿的細節多寡對插畫會造成多大的差異。

減少細節的線稿

仔細觀察下圖,可看出細節的比重偏向左側(臉部和頭髮細節都在左側),而且線條的粗細分布比較零散。這種情況下如果要單純上色(上色時不做顏色變化),則線稿的細節會有點不足,因此建議加強另一側的線稿細節來取得平衡。

增加細節的線稿

這是為了取得視覺平衡,加強另一側線稿細節的描繪結果。藉由細節加強印象,並調整線條的粗細,營造出一致性。調整後的線稿,粗細變化較為平均散布,顯得乾淨美觀。

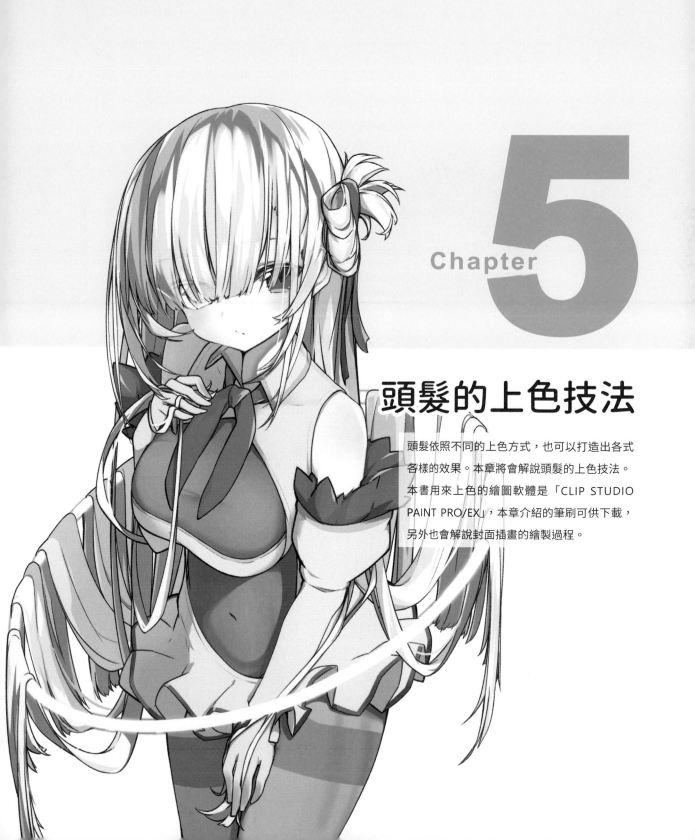

Chapter

5

頭髮的上色技法

頭髮依照不同的上色方式，也可以打造出各式
各樣的效果。本章將會解說頭髮的上色技法。
本書用來上色的繪圖軟體是「CLIP STUDIO
PAINT PRO/EX」，本章介紹的筆刷可供下載，
另外也會解說封面插畫的繪製過程。

01 適用於頭髮上色的好用筆刷

在開始上色之前，先介紹兩套可用於 CLIP STUDIO PAINT PRO/EX（以下簡稱為 CSP）的自製筆刷，我會提供自己的設定模式，並提供筆刷檔給讀者下載。

Paryi 獨家提供的 CSP 自製筆刷

在本書的附錄檔案（請到右頁下方的網址下載）有提供我自製的 CSP 筆刷，以下介紹這些筆刷的設定方式和用法。

「Paryi_a」筆刷

這是完全沒有暈染效果的硬邊筆刷，可以畫出清晰的邊緣。除了上色外，也可當作橡皮擦使用。可自行根據需求調整「抖動修正」的設定，我個人是設定為「6」。

CSP「抖動修正」的設定

POINT

想要把筆刷當成橡皮擦來用，或是想用不透明色來描繪時，請在如圖的「顏色」面板點選格子圖案。

「Paryi_b」筆刷

這是用來暈染的筆刷，可讓塗抹的地方產生暈染效果。請見右圖，變成淡藍色的地方就是使用了這種筆刷。我大多會與「Paryi_a」這類的硬邊筆刷搭配使用。

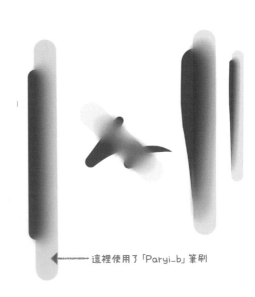

本書搭配使用的繪圖軟體是「CLIP STUDIO PAINT PRO/EX」。你可在 CLIP STUDIO PAINT 官方網站（https://www.clipstudio.net/tc/）下載免費試用版來使用，請注意免費試用版有試用天數的限制。

← 這裡使用了「Paryi_b」筆刷

「Paryi_c」筆刷

這是可以畫出柔邊的水彩筆刷。根據你的上色方法與畫風，
使用效果也會隨之改變。

「Paryi_d」筆刷

這是可畫出明顯模糊效果的水彩筆刷。若把這個筆刷的尺寸
變大，即可變成理想的噴槍筆刷。此外，因為是水彩筆刷，
所以邊緣不會有生硬感，能夠自然地融入插畫。

「Paryi_e」筆刷

這是相當清晰俐落的筆刷，如果把筆壓減弱，可加強筆刷的模糊效果，相當好用。

 POINT

使用這種模糊效果明顯的水彩筆刷時，筆刷尺寸愈小，清晰感會愈強。想要
稍微改變上色方式時，建議搭配使用多種模糊程度不同的筆刷，並適時改變
筆刷的尺寸，應該能調整出令人滿意的模糊效果。

筆壓強　　　　　筆壓弱

 作者有提供相關檔案給讀者下載，包括封面插畫的 CLIP 插畫原始檔，以及作者自製的 CLIP
STUDIO PAINT PRO/EX 筆刷檔案，皆已發佈在本書專屬的下載網頁。
請使用下面的網址（或拍攝右圖的 QR 碼）進行下載。
另外，在本書 p.149 也有封面插畫繪製過程影片的相關介紹。

本書附錄檔案的下載網址：https://www.flag.com.tw/DL.asp?F2592

替頭髮上色的基本技法

以下會說明替頭髮上色時的基本技法。我將解說要用到的筆刷和描繪技巧。

先塗底色再疊上亮色的上色方法

替頭髮上色時，我會先塗底色，再重疊上亮色。以下是使用「Paryi_a」和「Paryi_c」筆刷來上色。

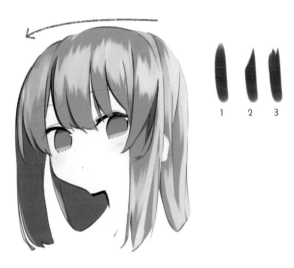

1 使用「Paryi_a」筆刷，用平塗的方式，塗抹時要大致決定出受光（明亮）的位置。之後會在這些地方進行細部上色。

2 使用「Paryi_c」筆刷，把受光的區域塗抹成鋸齒狀。這裡的畫法大多是比照上圖1、2、3所示，先塗一筆成1，再擦除局部變成2，然後再塗抹填補成3。參考往左延伸的箭頭，可看出右邊的受光處最清晰，愈往左邊顏色愈淡。最明顯的亮光處要做出明暗差異，即可加深視覺印象。

3 再加入稍微暗一點的光澤。藉由這些顏色，減少平塗的色塊感，並增加頭髮的立體感。描繪時要注意到頭髮的反射光和輪廓光。

POINT

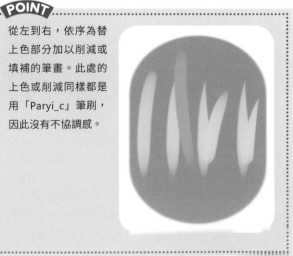

從左到右，依序為替上色部分加以削減或填補的筆畫。此處的上色或削減同樣都是用「Paryi_c」筆刷，因此沒有不協調感。

4 把步驟 2 和步驟 3 的結果加以調和，就完成了，效果如右圖所示。藉由調和邊緣，可減少單調感、提升立體感。此外，還可藉由上色增加細節、強調髮絲。例如右圖添加 4 根零散髮絲（側髮添加 3 根，還有從瀏海垂掛至側髮的 1 根）。上色時添加的髮絲效果較不明顯，因此我增加了顏色的變化，提升頭髮的質感。

上色時要注意讓受光處落在頭部弧線頂點的頭髮

利用筆刷組合改變上色的感覺

即使是相同的筆刷，也會因為與其他筆刷的搭配組合而改變上色的感覺。
請參考下圖 A、B、C 處的上色方法，試著用「Paryi_e」筆刷搭配運用其他的筆刷來描繪。

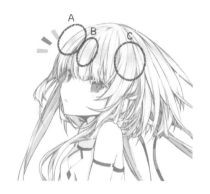

A是用「Paryi_e」筆刷上色，再把相同的筆刷當作橡皮擦使用

B是先用「Paryi_e」筆刷上色，再用相同的筆刷當作橡皮擦來擦除。此時只有左側稍微保留。下半部是用「Paryi_d」筆刷迅速擦除

C是先用「Paryi_e」筆刷上色，然後再把「Paryi_c」筆刷當作橡皮擦使用，設定模糊來擦除。下半部是用「Paryi_d」筆刷迅速擦除

加入陰影與反光的上色技法

這裡要介紹的技法，是在明亮的底色上，添加暗色當作陰影，以及添加更亮的顏色作為反光。首先要加入兩種大範圍的陰影。本例的側髮是淡陰影，瀏海的上面一帶則是深陰影。這裡我是用「Paryi_c」筆刷讓這些陰影效果稍微模糊，再疊上基色或稍微亮一點的顏色來打造光澤感。反光部份則是用邊緣清晰的「Paryi_a」筆刷上色，藉此與模糊的陰影取得平衡。詳細步驟如下。

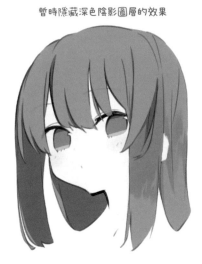

暫時隱藏深色陰影圖層的效果

1 在基底色的上層畫深色的陰影。反光處是用與基底相同的顏色畫在其他圖層上。使用橡皮擦擦除時，建議筆刷尺寸要設定得比塗陰影時更小一些。

2 因為稍嫌空洞，所以添加陰影。我在此加入淺色的陰影來提升畫面的豐富性。

暫時隱藏深色陰影圖層的效果

3 接著使用比底色更亮的顏色增加反光。相對於模糊的陰影，如果反光清晰銳利，會更令人印象深刻。如果不想要太銳利，也可以讓反光帶點柔邊。

4 把步驟 1～3 的圖層組合起來就完成了。本例眼睛和肌膚並沒有太多細節，藉此讓視線落在頭髮上。上色完成的頭髮具有光澤感同時不會太過明亮。

其他上色技巧

以下介紹其他的頭髮上色類型。

Ⓐ 在頭髮弧度的頂點加入反光

在貼合頭部的頭髮弧度頂點加入反光，這是很常見的手法。下圖是用邊緣清晰的筆刷上色，因為細節較少，要用心塑造光影的形狀，即可營造出好看而不單調的插畫。

頭髮弧度的頂點

Ⓑ 在淺色的陰影上加入反光

先畫大片的淺色陰影，再於陰影上添加反光線，變成在頭髮弧度頂點加入反光細線的插畫。這種上色方式會在深色區域中加入亮色線條，帶來明亮的感覺。

Ⓒ 不畫反光的上色方式

下圖是採用不畫反光的上色方法，雖然看起來插畫的完成度偏低，但是在陰影中加入灰色，可以營造出無光澤的頭髮。此外，強調線稿的插畫也適合這種上色方式。如果頭髮沒有光影，則皮膚與衣服最好也不要加入光影，以營造一致性。

水彩筆刷的調整技巧

有時會想要用水彩風格上色,卻不知道該用什麼筆刷來模擬水彩效果。雖然使用 CSP 的模糊設定可以模擬出暈染效果,但是應該還是有很多人不知道該怎麼調整。以下將介紹模擬水彩效果的筆刷調整方法。

準備要參考的插畫

首先請準備一張用水彩上色的插畫當作參考,將它複製貼上到 A4、350dpi 的畫布上,然後放大尺寸(放大影像時請注意不要讓畫質變得太差)。

接著就用自己的筆刷試著上色,並且要隨時和參考用的水彩插畫比對,看看兩者有哪些差異。

用吸管工具吸取參考圖的顏色

一邊上色一邊調整筆刷

接著就在相同的線稿上用「Paryi_c」筆刷上色,這裡要一邊與水彩插畫做比較,一邊調整水彩筆刷的設定。與上面的插畫相比,右圖中瀏海的上色方法雖然改變了,卻不會感到很不協調,就是因為有一邊觀察一邊上色。

原始的水彩插畫中,有清晰的部分,也有模糊的部分,完全參考可能會有點困難,不過若要揣摩這兩種效果,可以分別製作兩種筆刷來模擬,或是降低既有模糊筆刷的尺寸,使其變得更清晰。

右圖這張插畫使用的筆刷比「Paryi_c」筆刷更加清晰,卻又不失水彩的模糊效果,這是因為我有再變更筆刷的「硬度」設定,使它更接近我想要的效果。

馬尾嘗試用「Paryi_d」筆刷上色,結果失敗了。適度的清晰感雖然可愛,但過於模糊就會顯得很不協調。此時必須思考原因並且再調整筆刷

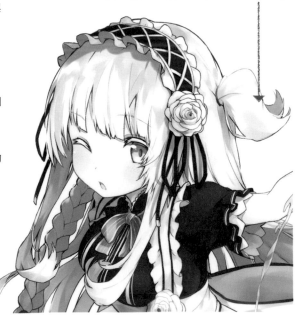

點按此處可進行更細微的設定

你也可以依照自己的喜好來調整其他各項設定,製作出方便自己運用的筆刷。

上述的手法不只可以用在畫頭髮,也可用於衣服、肌膚的上色等各式各樣的用途。要注意的是,即使用相同的筆刷,線稿的視覺平衡差異與上色時的顏色效果,也許還是無法取代真正的水彩手稿。建議當作學習的一環,虛心揣摩吧!學習畫風不用太過勉強,只要讓自然的作畫習慣成就自己最棒的畫作即可。不用太過焦慮,慢慢地努力就可以了。

COLUMN

把上色區域轉成線稿輪廓

我們也可以把用筆刷畫出來的髮絲（上色區域）轉成描邊的線稿。畫後方頭髮時常常可以用到這個技法。步驟如下。

步驟 1

使用具有尖端的銳利筆刷畫出髮絲（上色區域）。

步驟 2

在 CSP 中點按「圖層屬性」面板的「邊界效果」項目，然後把「邊緣」的顏色設定為黑色，並把原本用粉紅色上色的部分改成白色，這樣就可以替上色區域加上輪廓。為了後續處理，將它與新增的圖層合併。

步驟 3

執行『編輯／將輝度變為透明度』命令，把白色的部分變透明，到這邊髮絲的輪廓線就完成了。

步驟 4

接著只要再添加一些細節就可以了。比起一般的線稿，可能會因為使用的筆刷而出現不協調感。此時建議降低透明度，重新描繪細節。例如用某些筆刷所畫的線會有粗細變化，但是用「邊界效果」轉換的線條沒有強弱變化，看起來就會很不搭，那麼我就會重新描繪。就像有時候在頭髮和肌膚分別用厚塗法和平塗法上色，看起來就會覺得不協調，這也是相同的道理。

使用不同筆刷就會產生不協調感

03 本書封面插畫的描繪過程

以下將解說本書封面插畫的繪製過程與描繪重點。

封面插畫的描繪重點

這幅插畫我是從草圖開始畫，在草圖階段，我會加上如圖的邊框，會比較容易預想完成後的結果。這幅插畫要用在一本非常重視頭髮的書上，因此我思考的重點就是要盡量讓頭髮多點變化。在草圖階段，我預設要用到頭髮的 8 成左右來吸引目光，整體的配置安排如右圖所示。主角的右上、左上暫時留白，雖然目前感覺很空洞，這其實是預留日後用來配置標題文字的位置。

從草圖可以看出目前瀏海的細節比較少，這個部分的細節我會留到線稿階段再畫。原因前面有提過，如果照著草圖描，容易顯得生硬，而且當草圖線條過多，描線時也容易感到困惑，最好直接畫線，頭髮的線條看起來就會比較自然。

下面就是插畫的完稿，來介紹幾個我描繪時特別注意的重點。

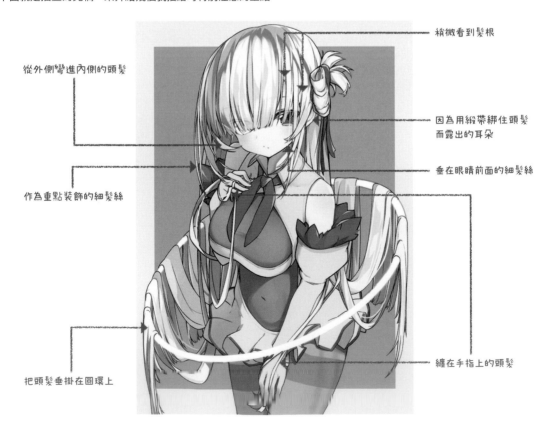

從外側彎進內側的頭髮

稍微看到髮根

因為用緞帶綁住頭髮而露出的耳朵

垂在眼睛前面的細髮絲

作為重點裝飾的細髮絲

纏在手指上的頭髮

把頭髮垂掛在圓環上

封面插畫的描繪技法／上色技法

以下再分別說明封面插畫的描繪方式和上色方式，看看有哪些必須注意的地方。

描繪技巧解析

這幅插畫的重點就是頭髮的表現手法，一起來看看我如何在線稿階段營造視覺焦點。

白色頭髮的造型容易有空虛感，所以在側髮綁上紅色的緞帶，這樣就能凸顯側髮。因為綁了部分側髮，會減少側髮髮量、露出耳朵，進而看到髮際線

我將瀏海設計為大約蓋住8成眼睛的長度。這樣一來不僅可以隱約看見瞳孔，露出右邊眼睛時也會更令人印象深刻

右邊的紅色眼睛面向畫面，不讓頭髮完全蓋住眼睛。重點是絕對不可以讓瀏海蓋住瞳孔的中心

加強往內側的弧度

垂掛在天使光環上的頭髮，是營造可愛感的重點

設計出不常見的髮型，可帶來新鮮感

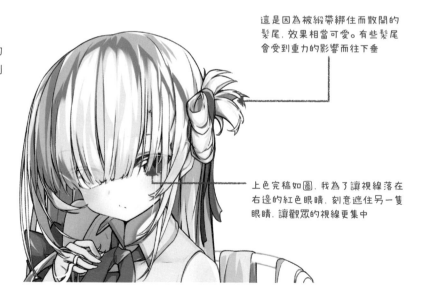

上色技巧解析

右圖就是上色完稿，重點是加強光影的表現。我希望這幅封面插畫能讓人感到印象深刻，因此完成的整體色調偏深。

這是因為被緞帶綁住而散開的髮尾，效果相當可愛。有些髮尾會受到重力的影響而往下垂

上色完稿如圖，我為了讓視線落在右邊的紅色眼睛，刻意遮住另一隻眼睛，讓觀眾的視線更集中

這幅封面插畫，我描繪的時間其實超過 10 個小時，在此提供縮時影片，讓讀者參考描繪過程。你可以透過以下網址觀看，參考我的作畫流程。此外，我也提供了保留圖層的封面插畫原始檔（CLIP 檔），你可以參考第 141 頁的方式下載。

封面插畫描繪過程影片：https://www.flag.com.tw/DL.asp?F2592

頭髮反光的位置解析

頭髮是貼合著頭部生長,因此頭髮表面會有弧度,頂點就是最亮的反光。
頭髮是許多細小髮絲的集合體,因此在上色時,將反光區域塗成鋸齒狀,
可視為這些細小髮絲的變形。此外,圓形陰影也是頭髮強烈變形的表現。
根據畫風和上色方式的不同,反光的表現也會有所差異,這點相當有趣。
右圖用紅色和紫色的圓圈來標示光源位置,根據高度、角度的差異,受光
方式也會隨之改變,皮膚、衣服的受光方式也一樣會改變,請多注意。
如果你想要知道反光是如何形成的,
可以試著用 MMD(MikuMikuDance)
或 Unity、Unreal Engine 等軟體配置
3D 角色,設定光源並加以確認。如果
想了解直射光、反射光、輪廓光之類
關於光影的詳細說明,建議自行購買
專門的書籍來參考。

頭髮大多會順著頭部弧度呈現為圓形輪廓,
因此反光也可根據這個原理畫成一圈

垂直線條的反光

下圖是替頭髮加入垂直線條的反光類型。描繪時的預設
光源是來自右側,因此右側的受光量較多,左側則較少。
根據上述條件描繪,可清楚看出光從哪裡來。
如果是逆光的情況,則左側也要畫出輪廓光。不過下圖
的狀況並不是逆光,因此只在右側畫反光。

水平線條的反光

下圖是替頭髮加入水平線條的反光類型。描繪時的預設
光源是來自上方,因此是在頭髮的弧度頂點畫一圈水平
的反光線條。你可以根據畫風需要,適度地往上下調整
弧度頂點的位置,也可讓反光變細、畫成鋸齒線,或是
畫成點狀反光等,調整畫法即可改變印象。

這一圈就是頭髮弧度的頂點

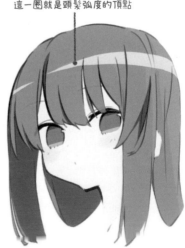

肌膚的簡單上色方法

身體肌膚的上色技巧

如右圖身體上的陰影，可用兩根上下交叉的棒子所形成的陰影來想像。上面的棒子離身體比較遠，形成的陰影比較模糊；下面的棒子離身體比較近，因此形成的陰影較為清晰。因此在上色時，可先觀察要畫模糊還是清晰的陰影，然後分別用不同的筆刷畫出這些效果。

此外，身上輪廓較柔和圓潤的部分，陰影會比較柔和，例如身上的肌肉表現等的陰影就會比較柔和圓潤。右圖的下半身加上了裙子，裙子右側離皮膚較近，因此陰影深且清晰；裙子左側離皮膚較遠，因此陰影比較模糊。根據裙子與皮膚的距離，即可改變陰影的表現。

使用上述方式來畫模糊陰影時，建議在身體和衣服都要用相同的上色方式，例如畫身體和裙子的陰影時，要用同樣的筆刷，才能營造一致性，提高插畫的完成度。

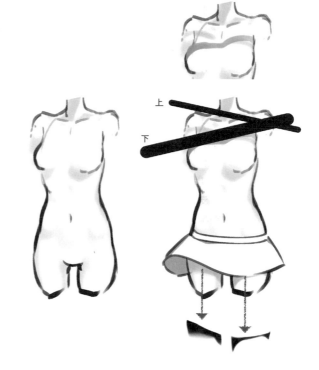

臉部肌膚的上色技巧

以下說明臉部肌膚的上色方式，我建議利用 A、B、C 這 3 個位置來檢視。

A 柔和的陰影

在下面兩處加入柔和的陰影，是為了讓輪廓顯得圓潤。鼻子是使用「Paryi_c」筆刷，輪廓則是用「Paryi_d」筆刷來畫。

B 清晰的陰影

這是比照上圖中的「下方棒子」產生出清晰的陰影，因為頭髮與臉部肌膚的距離很近，所以陰影會比較清晰銳利。清晰的陰影可以替畫面營造出變形感。

C 只畫一點點清晰的陰影

這是我用「Paryi_c」筆刷畫的陰影。此處的肌膚與頭髮之間有點距離，因此使用保留清晰感同時帶有模糊效果的筆刷來畫陰影。

如上圖所示，請根據要畫的部位靈活運用不同的筆刷。當你只想要局部模糊時，可使用類似「Paryi_b」的模糊筆刷來模擬。

作　　者／Paryi

譯　　者／謝薾鎂

翻譯著作人／旗標科技股份有限公司

發行所／旗標科技股份有限公司
　　　　台北市杭州南路一段15-1號19樓

電　　話／(02)2396-3257(代表號)

傳　　真／(02)2321-2545

劃撥帳號／1332727-9

帳　　戶／旗標科技股份有限公司

監　　督／陳彥發

執行企劃／蘇曉琪

執行編輯／蘇曉琪

美術編輯／薛詩盈

封面設計／西垂水敦（krran）‧薛詩盈

校　　對／蘇曉琪

新台幣售價：550 元

西元 2024 年 7 月 初版 9 刷

行政院新聞局核准登記 - 局版台業字第 4512 號

ISBN 978-986-312-715-4

版權所有　‧　翻印必究

PARYI GA ZENRYOKU DE OSHIERU KAMI NO KAKIKATA
HAIR STYLE NI KODAWARU SAKUGARYUGI
Copyright © 2021 Paryi
Original Japanese edition published in 2021 by
SB Creative Corp.
Chinese translation rights in complex characters
arranged with SB Creative Corp., Tokyo
through Japan UNI Agency, Inc., Tokyo

感謝您購買旗標書，
記得到旗標網站
www.flag.com.tw
更多的加值內容等著您…

● FB 官方粉絲專頁：旗標知識講堂

● 旗標「線上購買」專區：您不用出門就可選購旗標書！

● 如您對本書內容有不明瞭或建議改進之處，請連上
旗標網站，點選首頁的 聯絡我們 專區。

若需線上即時詢問問題，可點選旗標官方粉絲專頁
留言詢問，小編客服隨時待命，盡速回覆。

若是寄信聯絡旗標客服 email，我們收到您的訊息後，
將由專業客服人員為您解答。

我們所提供的售後服務範圍僅限於書籍本身或內
容表達不清楚的地方，至於軟硬體的問題，請直
接連絡廠商。

學生團體　訂購專線：(02)2396-3257 轉 362
　　　　　傳真專線：(02)2321-2545

經銷商　　服務專線：(02)2396-3257 轉 331
　　　　　將派專人拜訪
　　　　　傳真專線：(02)2321-2545

國家圖書館出版品預行編目資料

髮之神技：超人氣插畫家 Paryi
教你畫出美少女輕柔秀髮 / Paryi 著；謝薾鎂譯 . 初版
臺北市：旗標科技股份有限公司 , 2022.06　面；　公分

譯自：Paryi が全力で教える「髪」の描き方

ISBN 978-986-312-715-4(平裝)

1.CST: 插畫 2.CST: 繪畫技法

947.45　　　　　　　　　　　　111005863